主編　陳　川
校審　吳宥鋅

Fine Brushwork Painting's New Classic
工筆新經典

孫震生
天界之境

主編　陳　川
校審　吳宥鋅

Fine Brushwork Painting's New Classic

新一代圖書有限公司

國家圖書館出版品預行編目資料

工筆新經典 ： 孫震生.天界之境 / 陳川主編. --
初版. -- 新北市：新一代圖書, 2020.01
　　面；　公分
　譯自：The workshop guide to ceramics
　ISBN 978-986-6142-90-1(平裝)

1.工筆畫 2.畫冊

945.6　　　　　　　　　　　　108023370

工筆新經典 —— 孫震生· 天界之境

GONGBI XIN JINGDIAN—SUN ZHENSHENG·TIANJIE ZHI JING

主　　編：陳　川

著　　者：孫震生

校 審 者：吳宥鋅

發 行 人：顏大為

圖書策劃：楊　勇

責任編輯：吳　雅

校　　對：梁冬梅·吳坤梅·盧啟媚

審　　讀：肖麗新

版權編輯：韋麗華

內文編輯：鄒宛芸

裝禎設計：吳　雅

內文製作：蔡向明

監　　制：王翠琴

出 版 者：新一代圖書有限公司
　　　　　新北市中和區中正路908號B1
　　　　　電話：(02)2226-3121
　　　　　傳真：(02)2226-3123

經 銷 商：北星文化事業有限公司
　　　　　新北市永和區中正路456號B1
　　　　　電話：(02)2922-9000
　　　　　傳真：(02)2922-9041

製版印刷：上海印刷廠股份有限公司

郵政劃撥：50078231新一代圖書有限公司

定　　價：880元

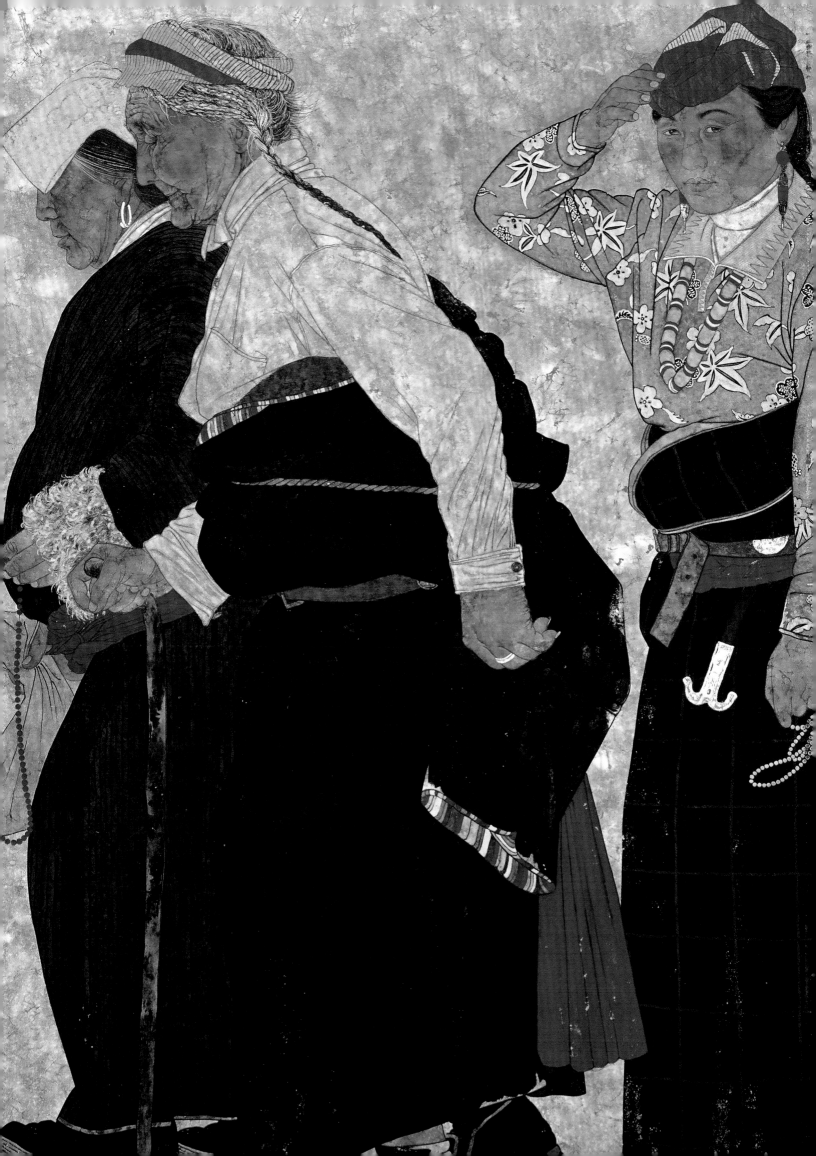

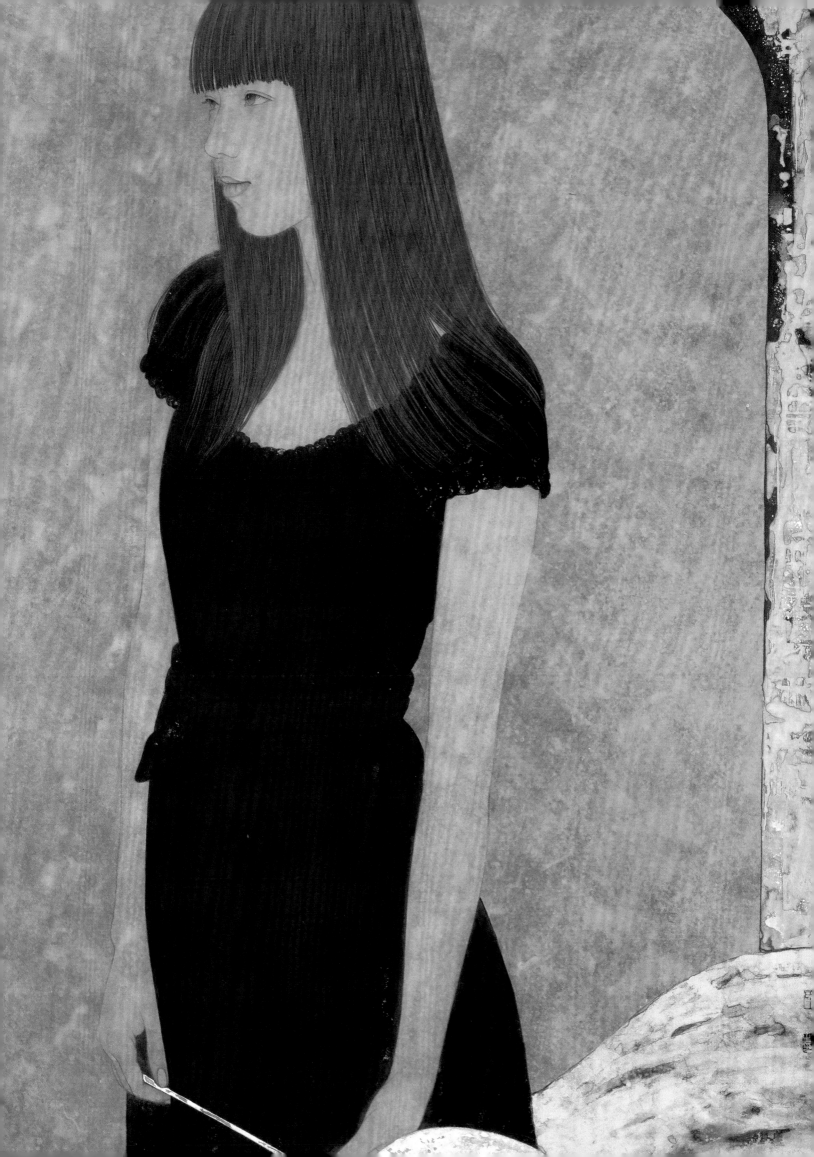

前　言

　　「新經典」一詞，乍看似乎是個偽命題，「經典」必然不新鮮，「新鮮」必然不經典，人所共知。

　　那麼，怎樣理解這兩個詞的混搭呢？

　　先說「經典」。在《挪威的森林》中，村上春樹闡釋了他讀書的原則：活人的書不讀，死去不滿30年的作家的作品不讀。一語道盡「經典」之真諦：時間的磨礪。烈酒的醇香呈現的是酒窖幽暗裡的耐心，金砂的燦光閃耀的是千萬次淘洗的堅持，時間冷漠而公正，經其磨礪，方才成就「經典」。遇到「經典」，感受到的是靈魂的震撼，本真的自我瞬間融入整個人類的共同命運中，個體的微小與永恆的廣大集合莫可名狀地交匯在一起，孤寂的宇宙光明大放、天籟齊鳴。這才是「經典」。

　　卡爾維諾提出了「經典」的14條定義，且摘一句：「一部經典作品是一本從不會耗盡它要向讀者說的一切東西的書。」不僅僅是書，任何類型的藝術「經典」都是如此，常讀常新，常見常新。

　　再說「新」。「新經典」一詞若作「經典」之新意解，自然就不顯突兀了，然而，此處我們別有懷抱。以卡爾維諾的細密嚴苛來論，當今的藝術鮮有經典，在這片百花園中，我們的確無法清楚地判斷哪些藝術會在時間的洗禮中成為「經典」，但卡爾維諾闡述的關於「經典」的定義，卻為我們提供了遴選的線索。我們按圖索驥，集結了幾位年輕畫家與他們的作品。他們是活躍在當代畫壇前沿的嚴肅藝術家，他們在工筆畫追求中別具個性也深有共性，飽含了時代精神和自身高雅的審美情趣。在這些年輕畫家中，有的作品被大量刊行，有的在大型展覽上為讀者熟讀熟知。他們的天賦與心血，筆直地指向了「經典」的高峰。

　　如今，工筆畫正處於轉型時期，新的美學規範正在形成，越來越多的年輕朋友加入創作隊伍中。為共燃薪火，我們誠懇地邀請這幾位畫家做工筆畫技法剖析，揉合理論與實踐，試圖給讀者最實在的閱讀體驗。我們屏住呼吸，靜心編輯，用最完整和最鮮活的前沿信息，幫助初學的讀者走上正道，幫助探索中的朋友看清自己。近幾十年來，工筆畫繁榮，這是個令人心潮澎湃的時代，畫家的心血將與編者的才智融合在一起，共同描繪出工筆畫的當代史圖景。

　　話說回來，雖然經典的譜系還不可能考慮當代年輕的畫家，但是他們的才情和勤奮使其作品具有了經典的氣質。於是，我們把工作做在前頭，王羲之在《蘭亭序》中寫得好，「後之視今，亦猶今之視昔」，留存當代史，乃是編者的責任！

　　在這樣的意義上，用「新經典」來冠名我們的勞作、品位、期許和理想，豈不正好？

目錄

孫震生

　　字雨辰，1976年7月生於河北唐山，師從何家英先生。中國美術家協會會員，中國工筆畫學會常務理事，北京畫院畫家，國家一級美術師。

　　2002年《紅蜻蜓》獲全國第五屆工筆畫大展優秀獎。

　　2004年《春天的約會》獲首屆中國畫電視大賽工筆人物組金獎。

　　2005年《結婚日記——晨妝》獲2005全國中國畫作品展優秀獎。

　　2006年《凝脂疊翠》入選全國第六屆工筆畫大展。

　　2007年《走過清夏》獲第5屆中國重彩岩彩畫展銅獎。

　　2007年《聖徒》入選第三屆全國中國畫作品展。

　　2007年《五月陽光》獲2007·中國百家金陵畫展（中國畫）金獎。

　　2008年《郎木寺的鐘聲》獲全國2008造型藝術新人展新人提名獎。

　　2009年《三月春風》入選第七屆中國體育美術作品展。

　　2009年《回信》獲第十一屆全國美展“中國美術獎·創作獎”金獎。

　　2010年參加全國首屆現代工筆畫大展。

　　2011年參加《桃李英華》何家英師生美術作品展——全國巡展。

　　2011年《新學期》獲第四屆全國青年美展優秀獎。

　　2012年《有風掠過的午後》參加紀念毛澤東同志《在延安文藝座談會上的講話》發表70周年全國美術作品展。

　　2012年《新學期》參加2012·第五屆中國北京國際美術雙年展。

　　2012 年《收獲金秋》參加東方彩韻——中日建交 40 周年中國工筆畫、日本畫當代精品大展並獲金獎。

　　2013年參加《工·在當代》2013第九屆中國工筆畫大展。

　　2014年《受洗日》入選第十二屆全國美展。

　　2015年參加大美西藏——慶祝西藏自治區成立五十周年美術作品展。

　　2015年《霜-晨-月》獲第五屆全國青年美展優秀獎。

　　2017年參加第五屆全國畫院美術作品展覽。

創作中不能過分注重技法，而是要關注作品
的內涵，但材料正確合理的運用絕對能夠提
升作品的品質、用最適合的材料，最精湛的
技法表達最能啟迪人類性靈、提升人類審美
的作品，將是我一生的藝術追求。

創作中不能過分注重技法，而是要關注作品
的內涵，但材料正確合理的運用絕對能夠提

天界之境

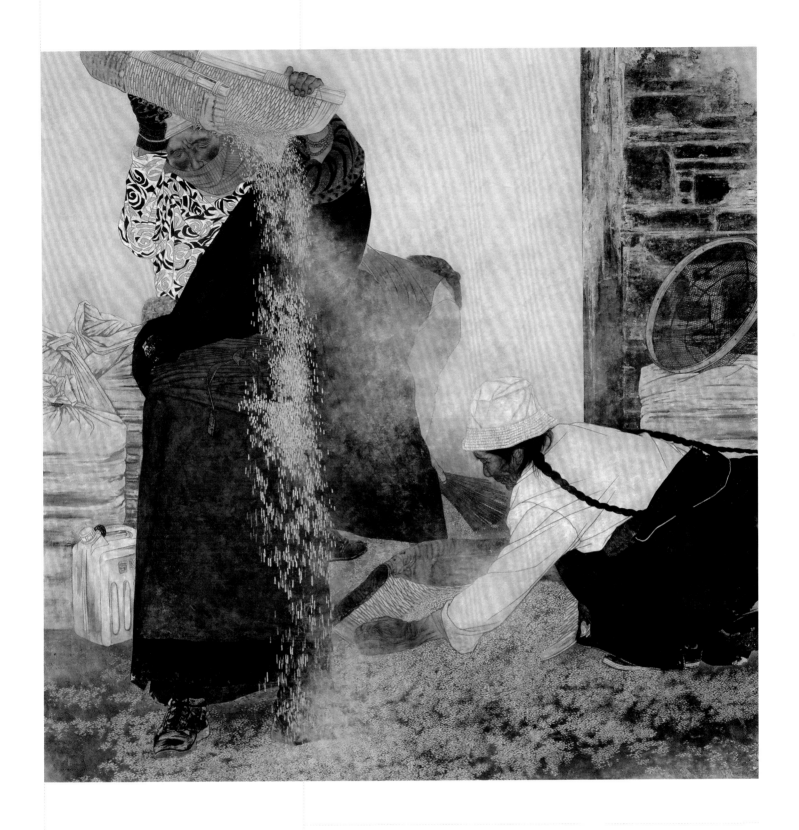

收穫金秋　180 cm×200 cm　皮紙礦物色箔　2008年

我愛西藏，我也曾問自己源起何處，但答案總是模模糊糊。

每每聞到酥油的香味，聽到曼陀林的琴聲，便有一種回歸的感覺；每每看到那美麗的高原紅，摸到那寬厚的土坯牆，便有傾訴的衝動和將自己融化於這片土地的欲望。

西藏的一山一水，一景一物，都是那麼令人迷醉！

西藏的人們大多信仰藏傳佛教，他們的這種信仰已滲入血液，融於生命。他們能用幾個月，甚至一年或幾年的時間，一步一拜磕頭到拉薩禮佛，風霜雪雨、勞累病痛都義無反顧，這需要怎樣的毅力啊！試問自己，真的是令我敬畏且所不能及的。

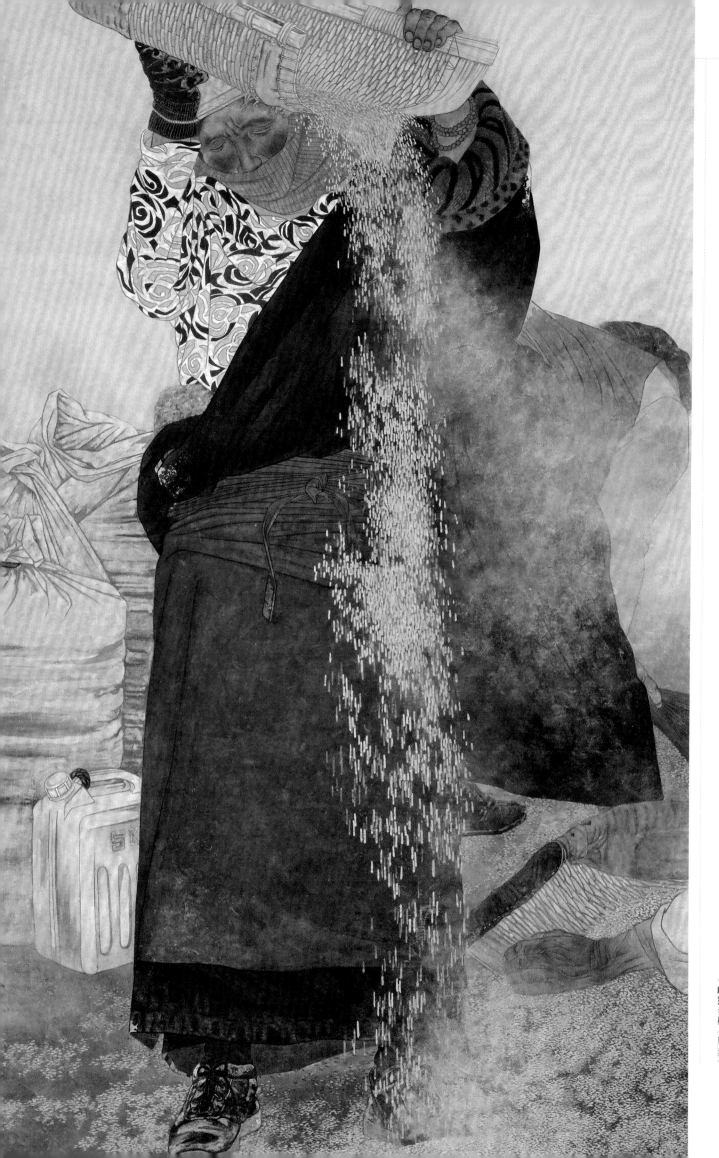

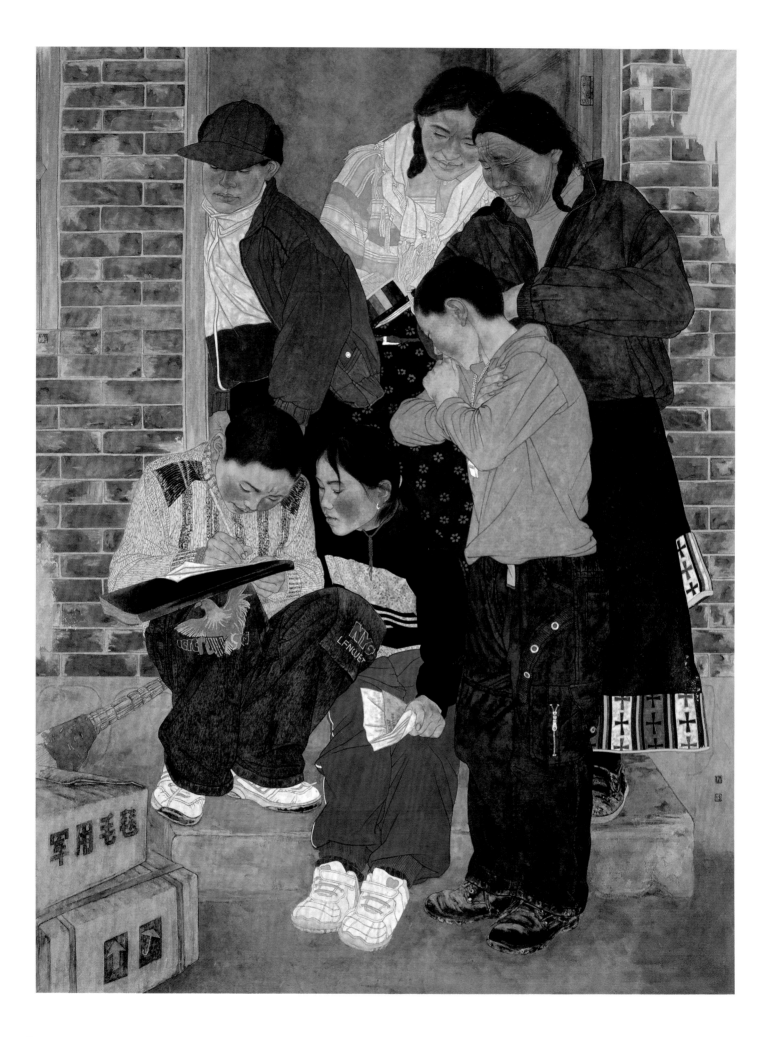

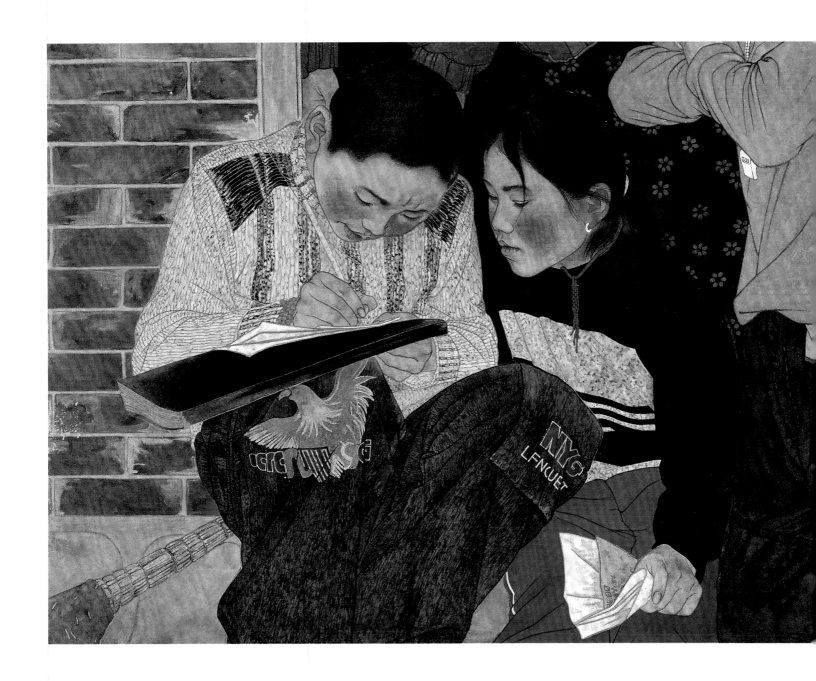

回信（局部）

回信 195 cm×150 cm　皮紙礦物色箔　2009年

《回信》創作體會

　　2008年5月12日，四川省汶川縣發生8.0級強震，造成四川、甘肅、雲南等八省不同程度受災，大地顫抖，山河移位，滿目瘡痍，生離死別……西南處，國有殤。這是新中國成立以來破壞性最強、波及範圍最大的一次地震。地震重創約50萬平方公裡的中國大地！在這場災難面前，中國人民在黨中央的堅強領導下，凝聚起萬眾一心、共克時艱的精神與力量，展開了撼天動地、氣壯山河的抗震救災鬥爭，顯示出滄海橫流中的英雄本色。

　　作為33年前震驚世界的唐山大地震的親歷者，我感同身受，災難的傷痛、黨和政府的關懷、全國乃至全世界人民的無私援助無不刻骨銘心！作為一名年輕的美術工作者，深切感受到自己肩負的歷史使命，一定要創作出一幅抗震題材的作品，來表達自己對抗震精神的弘揚，對大愛無疆的讚頌。

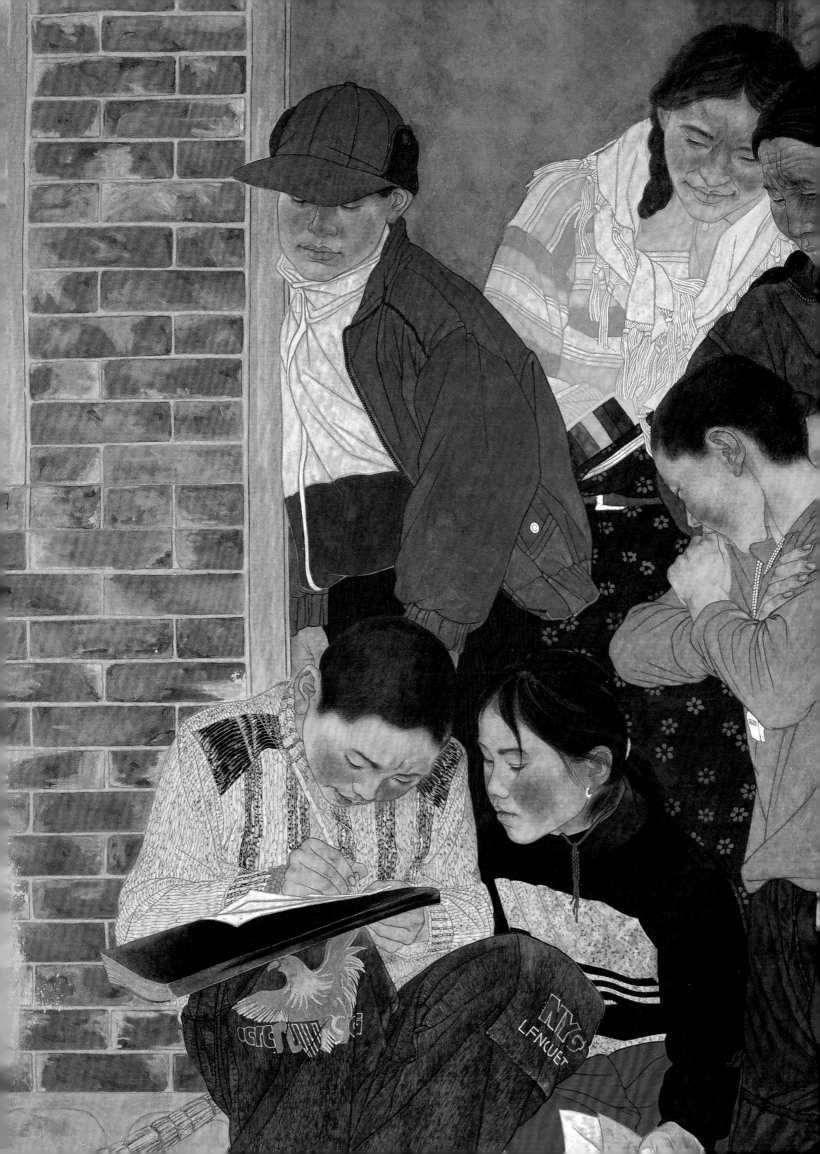

經過幾個月的醞釀與準備，我和幾個朋友在2008年12月底，結伴前往甘肅、四川等地搜集創作素材，經過一個多月的川藏之行，創作的欲望愈發膨脹，作品的構思愈發清晰。

最初，我也想把受災救援的場面作為創作內容，但是因為沒有切身去現場感受，又缺乏第一手資料，只好作罷。這次川藏之行，我深刻感受到當地受災群眾的震後家園得以迅速重建、生活溫飽得以保障的喜悅和當地群眾對黨和政府無限的感激，於是我把創作思路鎖定在「感恩」兩個字上。《回信》的構思也應運而生。

幾個震後零落的孤兒重新組合成為一個新的家庭，在剛剛建好的新房子前，給為他們寄來過冬禦寒毛毯的解放軍叔叔回信。幾個孩子表情專注，喜悅、感動、期盼、憧憬的複雜的情感交織在一起，身後的媽媽和奶奶，看到孩子們認真的樣子，臉上露出欣慰的笑容。從他們的神態中我們可以感受到，他們已經從震災的陰影中走出，已經從失去親人的痛苦中振作了起來，勇敢、堅毅、頑強、樂觀地去迎接新的挑戰，去面對新的生活。

我是在母腹中經歷過大地震的，我有過與汶川人相同的經歷，我也相信我的感受是汶川人的感受，我把自己的情感融入了我的作品當中，受災的人們眼中流出的眼淚，除了失去親人的痛苦，更多的是對黨對中國，對全國人民，對全世界人民關心、關愛、無私救援的感動、感激、感恩！我相信，這也是千萬個受災家庭共同的心聲。

回信（局部）

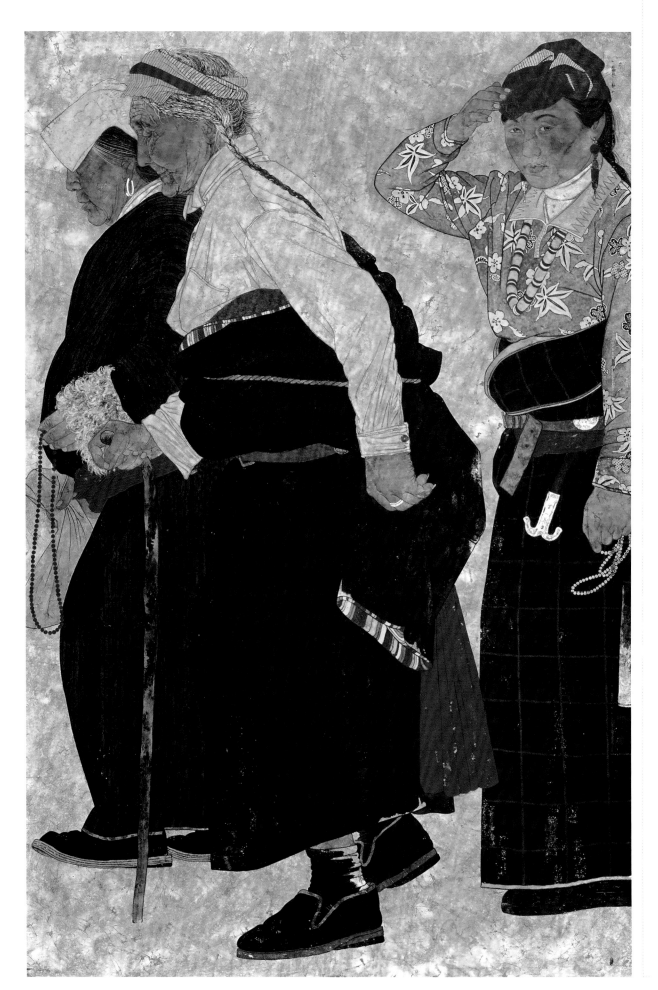

← 徒　140 cm×90 cm　皮紙礦物色箔　2007年

→ 徒（局部）

（局部）

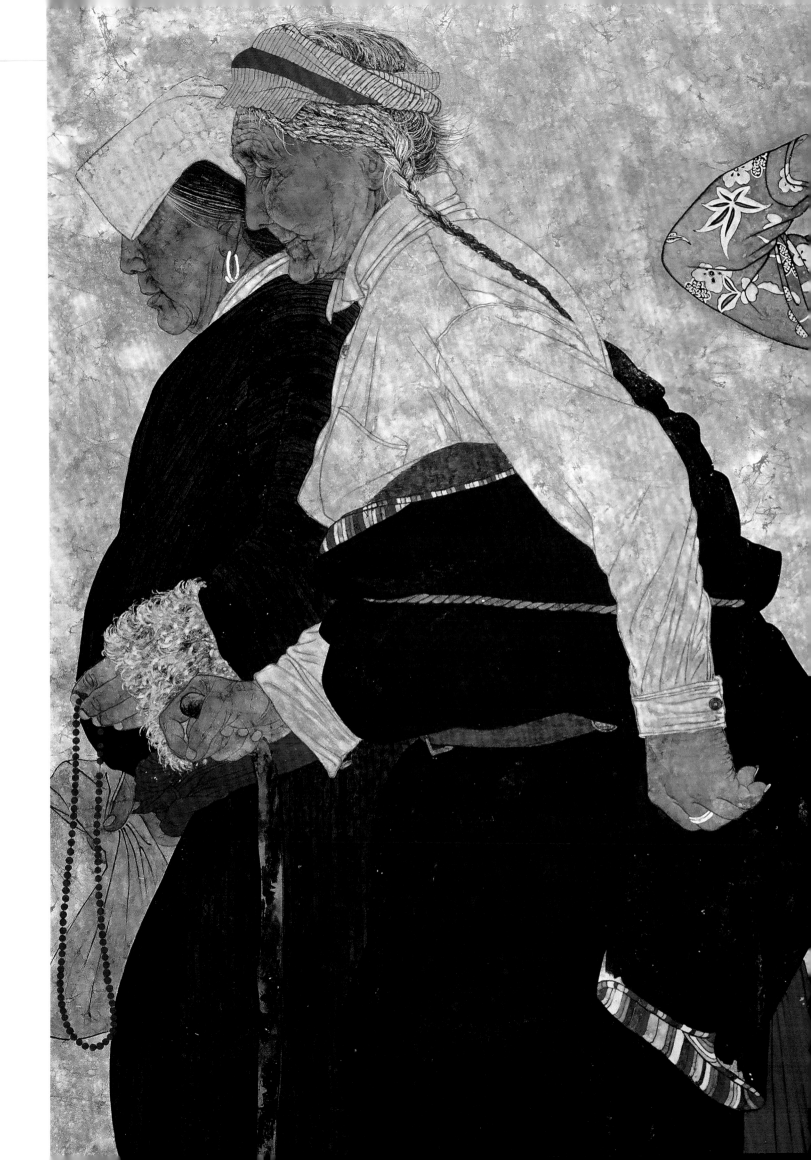

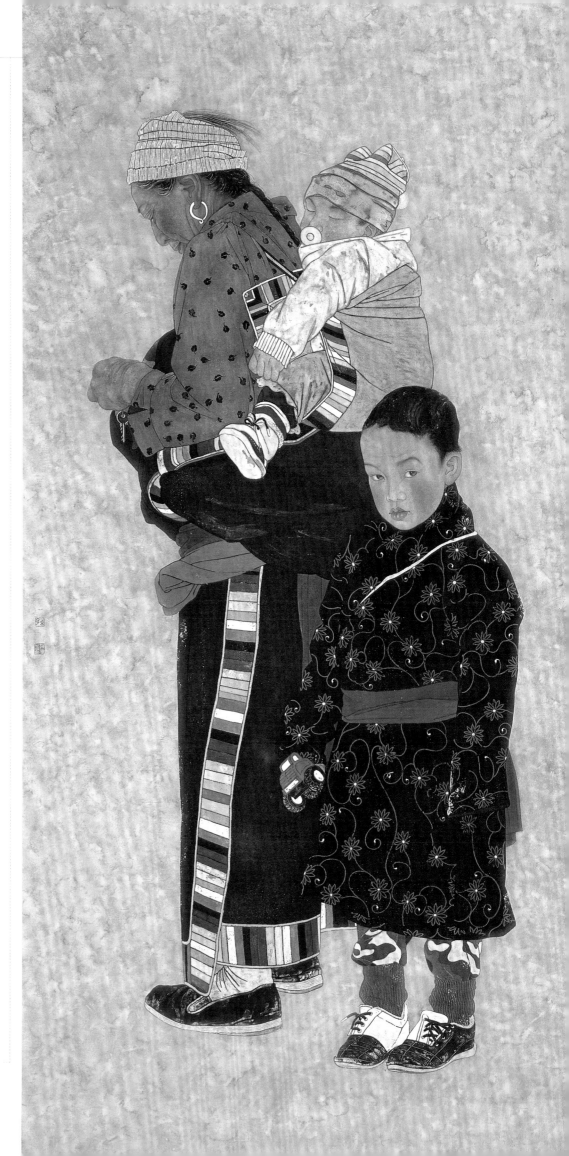

→ **五月陽光**　180 cm×90 cm　皮紙礦物色箔　2007年

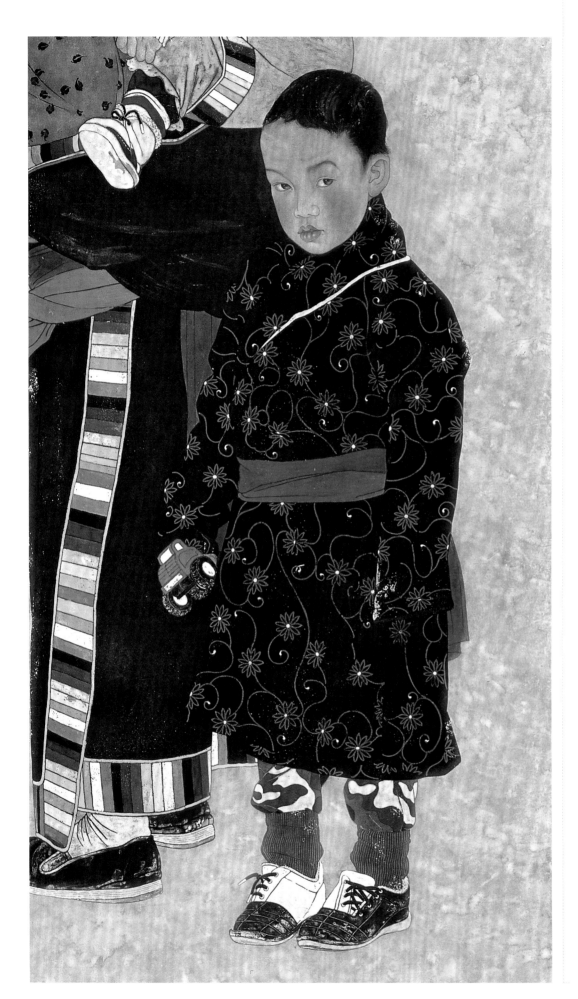

← 五月陽光（局部）

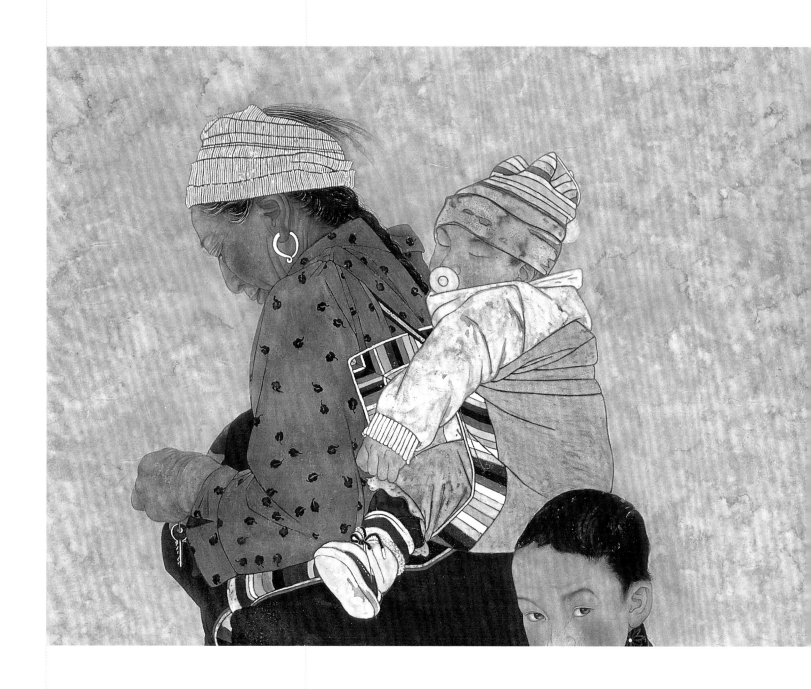

↑ **五月陽光**（局部）

20/6.2.?.?.?

《冬至》這幅畫是孫震生風格的代表作，畫家善於捕捉生活中的美，尤其是年輕女性。在他的畫中，無論是對人形的刻畫，還是神的書寫，都可以說是精彩紛呈，美輪美奐。這幅作品取材於畫家到藏族聚居區的寫生，經過畫家的藝術提煉和加工，演繹為充滿祥和氛圍的人物作品。作品中表現了藏族女子的生活場景，她們穿著民族服飾，在冬日裡辛勤勞作。藏族女子淡然溫雅的神態，仿佛不曾被世俗的煙火熏染過，從外貌到內心都保持了清純潔淨的美好。畫家運用工筆畫的造型方法，透過細線的勾勒和淡墨的浸染，令整體的人物形象鮮活豐滿起來，甚至有種呼之欲出之感。（唐戈亮）

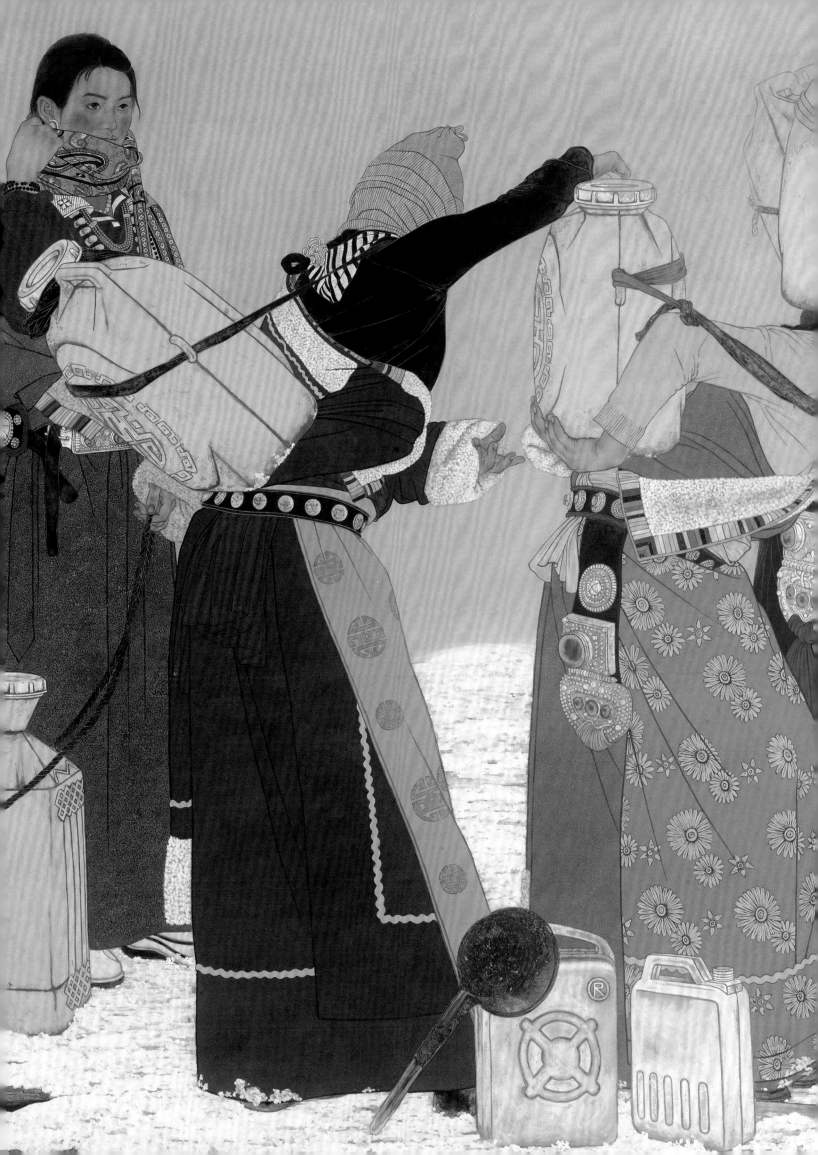

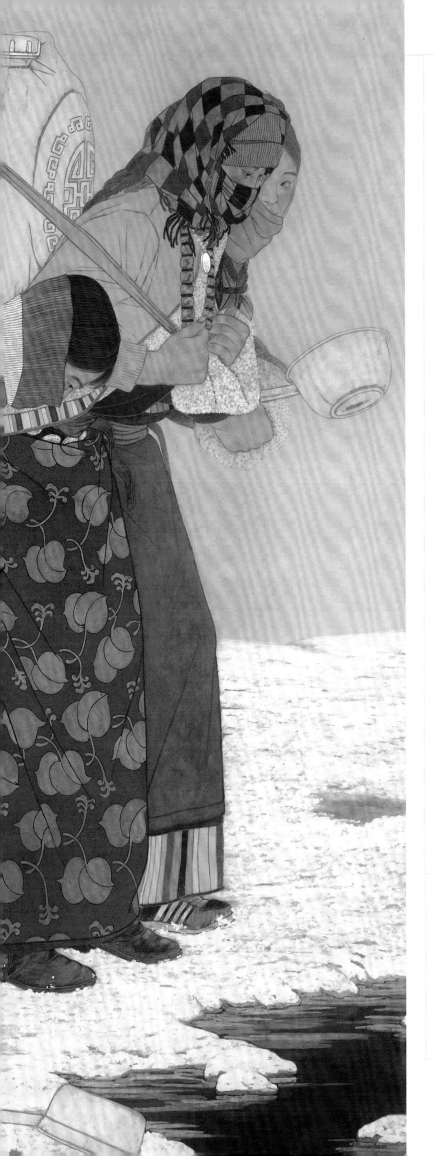

冬至　160 cm×180 cm　皮紙礦物色箔　2013年

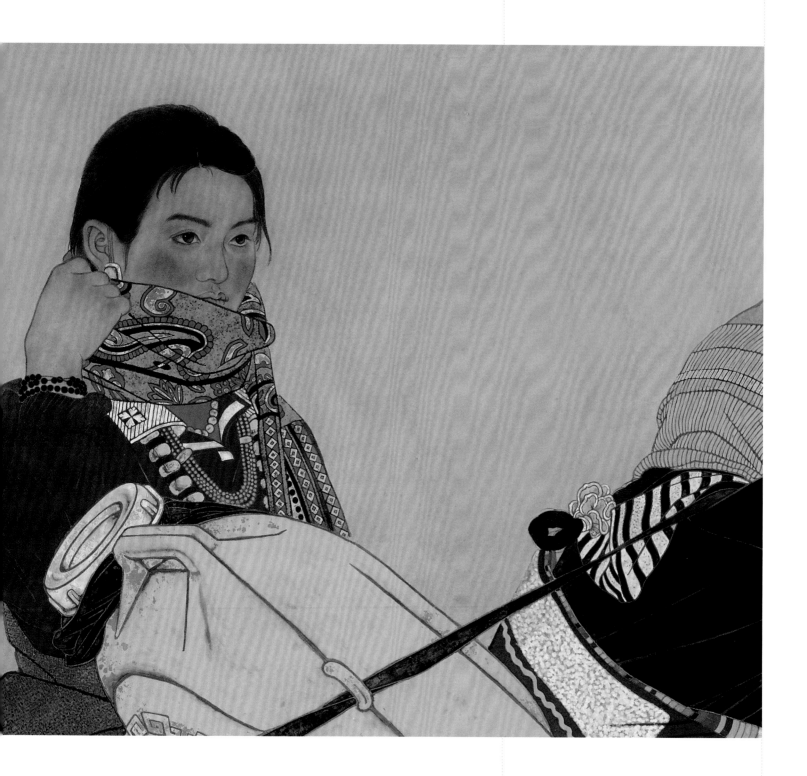

《冬至》這幅作品，前後用了兩年多的時間，畫畫停停，還曾一度產生放棄的想法，今年年初，當又翻開畫板審視它的時候，激情再次被點燃，便一口氣畫了兩個多月，完成了它的收尾階段。

清晨，天空微明，淡淡的晨霧，籠罩著默默流淌的江水，與升騰的水氣融為一體。初冬的西藏清晨很冷，拿相機的手已經凍得麻木，遠處山路上幾個身影急匆匆地走來，到了江邊，熟練地放下水桶，一勺勺舀起水來，見我們舉起相機拍攝，害羞地一笑，繼續低頭幹活，透過她們僅露的雙眼，猜想她們也不過十八九歲。

↑冬至（局部）

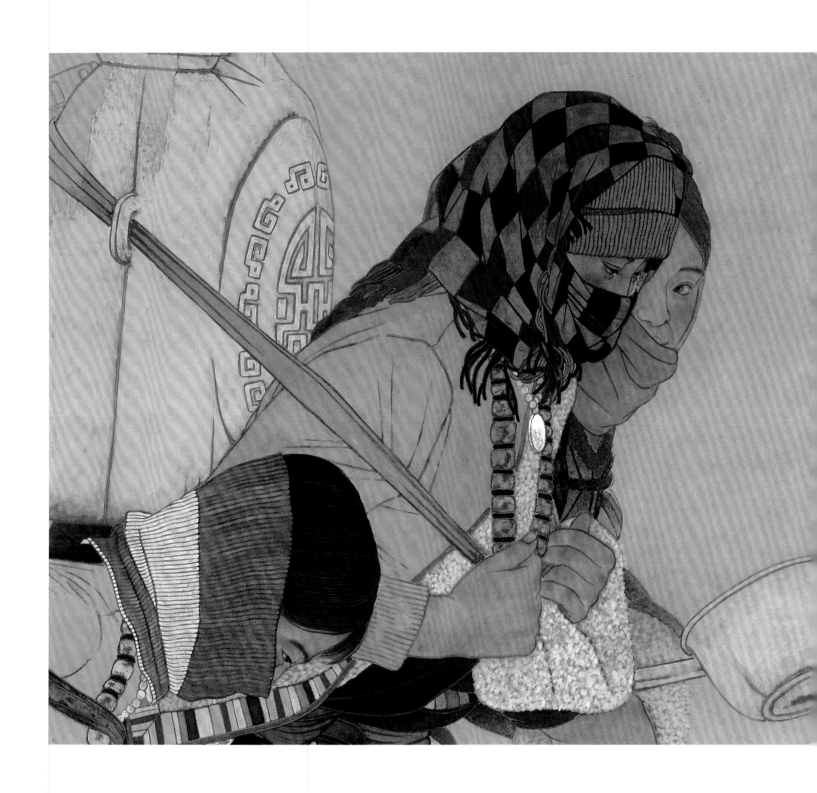

↑多至（局部）

觀察到西藏人生活的習慣是男人在牧場牧養牲畜，女人在家擔負全部的家務。偶爾在藏族聚居區的街道上見到夫妻兩個，男人兩手空空，悠哉悠哉地甩著長長的袖子走在前面，後面跟著一個懷抱小孩，又拎著兩個大包袱的女人。西藏的女人們吃苦耐勞，牧場以外的任何勞作她們都主動承擔，哪怕是運石頭、蓋房子這樣的重體力活。每天早晚兩次的背水，自然也就成了她們的「必修課程」。

我表現背水的作品，這是第四幅，對她們的讚美我樂此不疲。

←大美西藏——午后　158 cm×58 cm　皮紙礦物色箔　2012年

↑樂途　90 cm×180 cm　皮紙礦物色箔　2012年

我問藏族人：如此虔誠，是否在為自己或家人祈福消災？藏族人答：不是。藏族人朝拜，心中想的是世間的萬物，他們每一個磕長頭都是在為世間所有的生靈祈禱，而不是只想著自己，為自己求福報。我瞬間被這種大愛所折服，敬意油然而生，這是怎樣的境界，怎樣的胸懷啊！

我熱愛西藏，愛那裡的山山水水，愛那裡的氣息與味道，愛藏族人的美麗與淳樸，更愛他們對信仰的執著與善良寬廣的胸懷！

大美西藏——聖光 158 cm×58 cm　皮紙礦物色箔　2013年

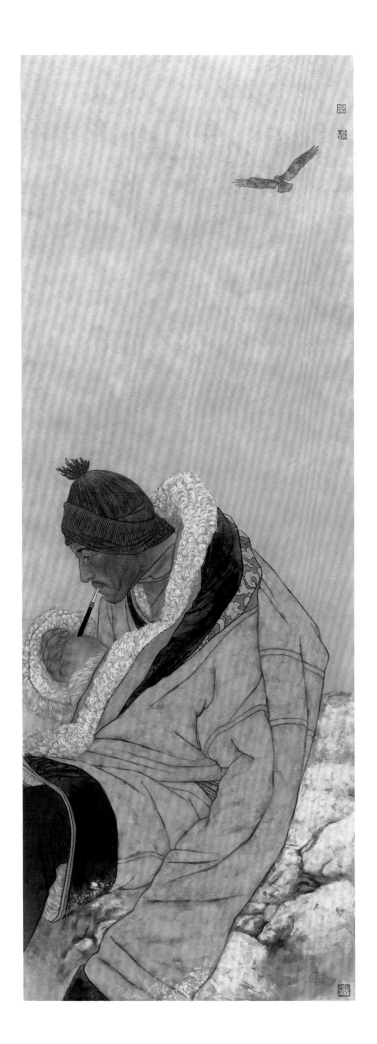

繪畫作品的感染力有時並非僅由所謂的審美規律產生,在更多的時候,它透過自身的足夠真誠,便可喚起經驗或記憶中某個難以抹滅的片段,從而產生巨大的共鳴,實現其作為藝術品的價值。孫震生的作品便是如此,我曾引用林賽在評論喬托時所說過的一段話來形容他大約七八年前的一些作品:「在這早期的作品中,有一種聖潔,一種純樸,一種孩童般的優雅單純,一種清新,一種無畏,絕不矯揉造作,一種對一切誠實、可愛和美好事物的嚮往。這些賦予了它們一種獨特的魅力,而成熟的時代甚至最完美的作品,也幾乎沒有什麼可以誇耀這一特徵。」(沈寧)

大美西藏——日暮 158 cm×58 cm 皮紙礦物色箔 2012年

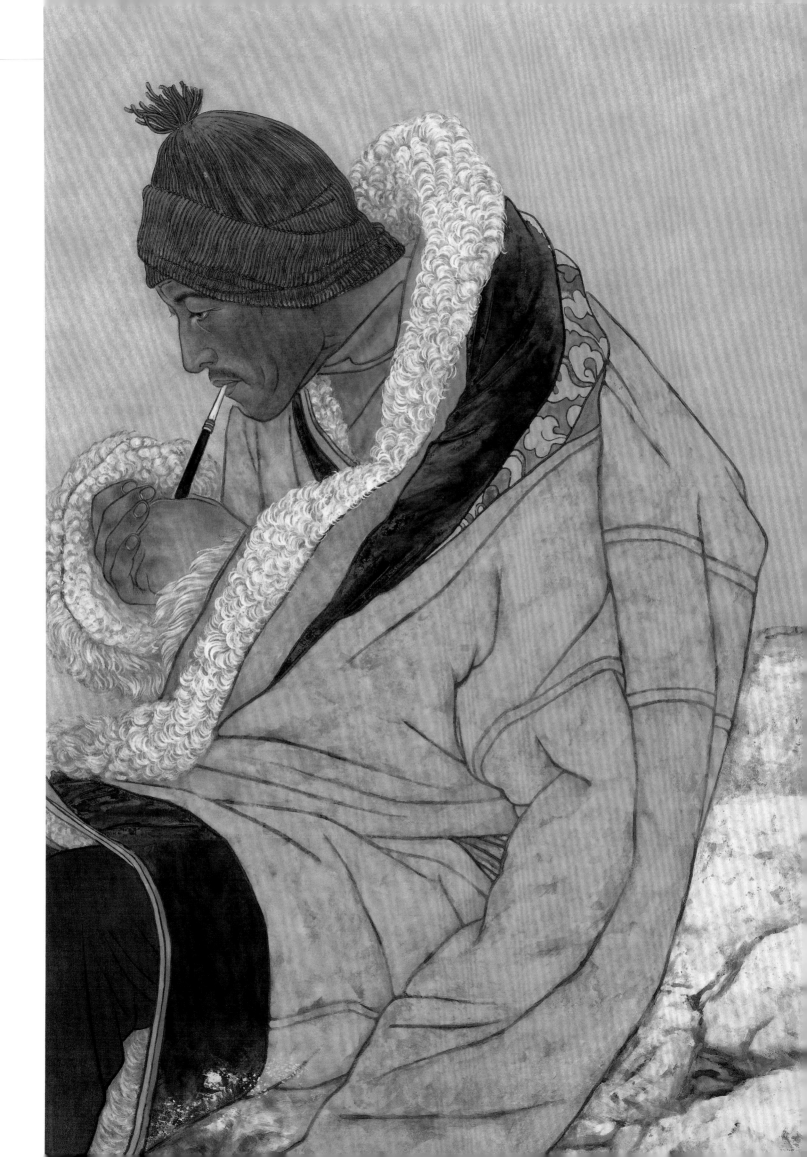

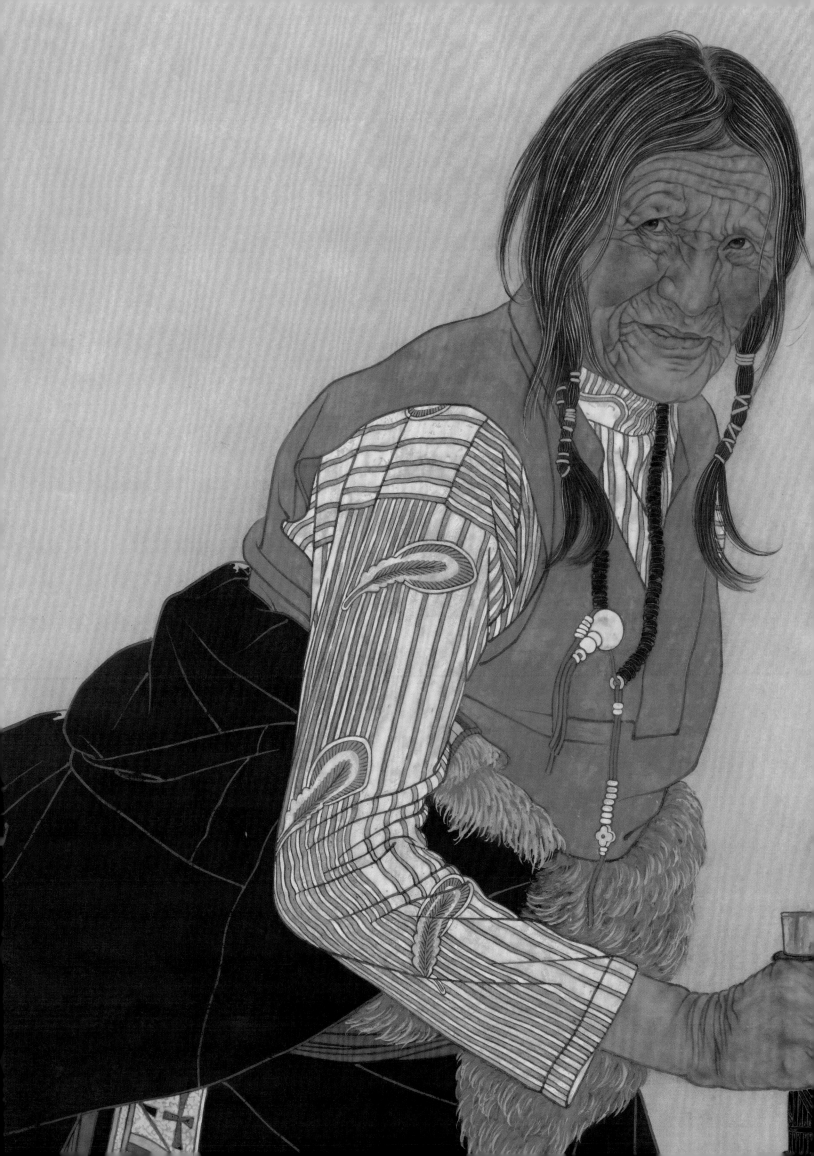

震生的畫面周圍總是籠罩著汗水、塵土、青草、酥油的氣味，真實而濃鬱。他以最為自然直接的藝術形式定格了普通藏族群眾的日常生活勞作，大大沖淡了通常少數民族或宗教題材繪畫中內容形式上的獵奇與說教感，在這個動輒總要表白一下虔誠、扯幾句信仰的年月裡顯現出了一些沉默的可愛與稚拙的感動。而那時的震生也還並未像現在這般為人所知曉，生活簡單隨意。狹小的畫室並未拘禁住他心中對法國畫家米勒式的、純樸之美的理解與強烈嚮往，也積累了諸如《收獲金秋》《五月陽光》等一批佳作。（沈寧）

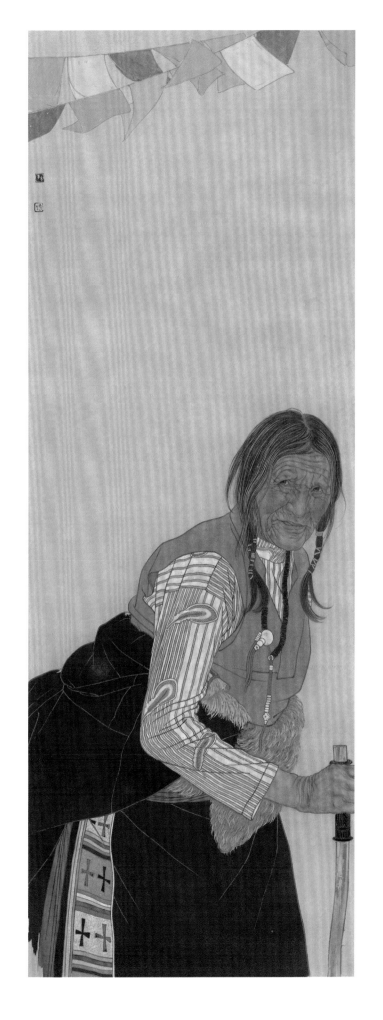

→
大美西藏——古道　158 cm×58 cm　皮紙礦物色箔　2011年

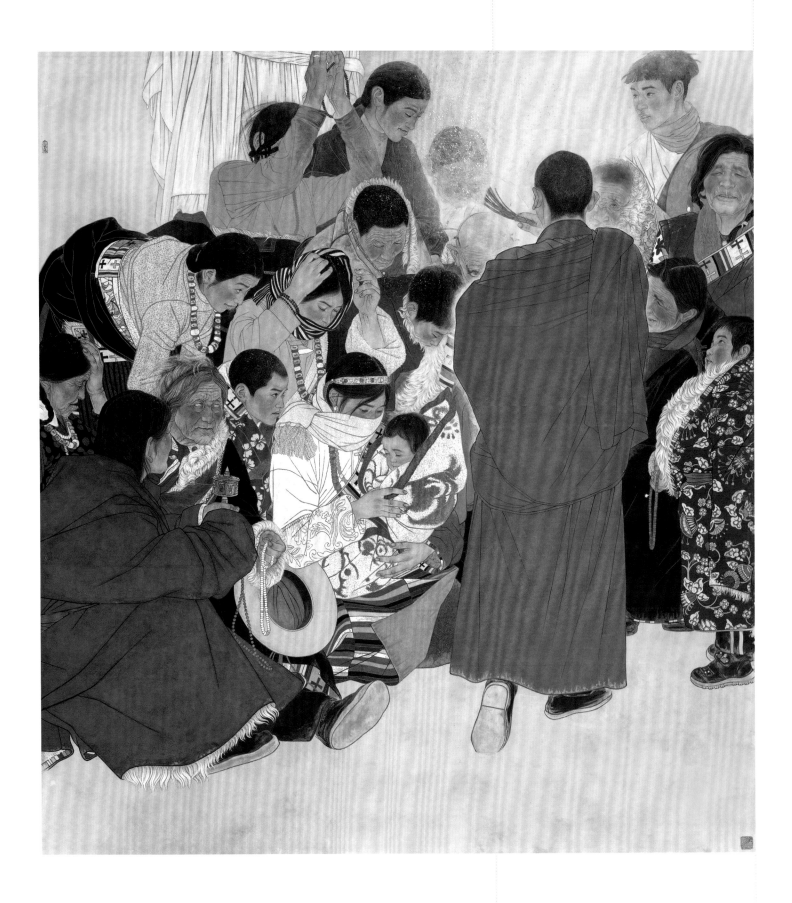

受洗日　200 cm×180 cm　皮紙礦物色箔　2014年

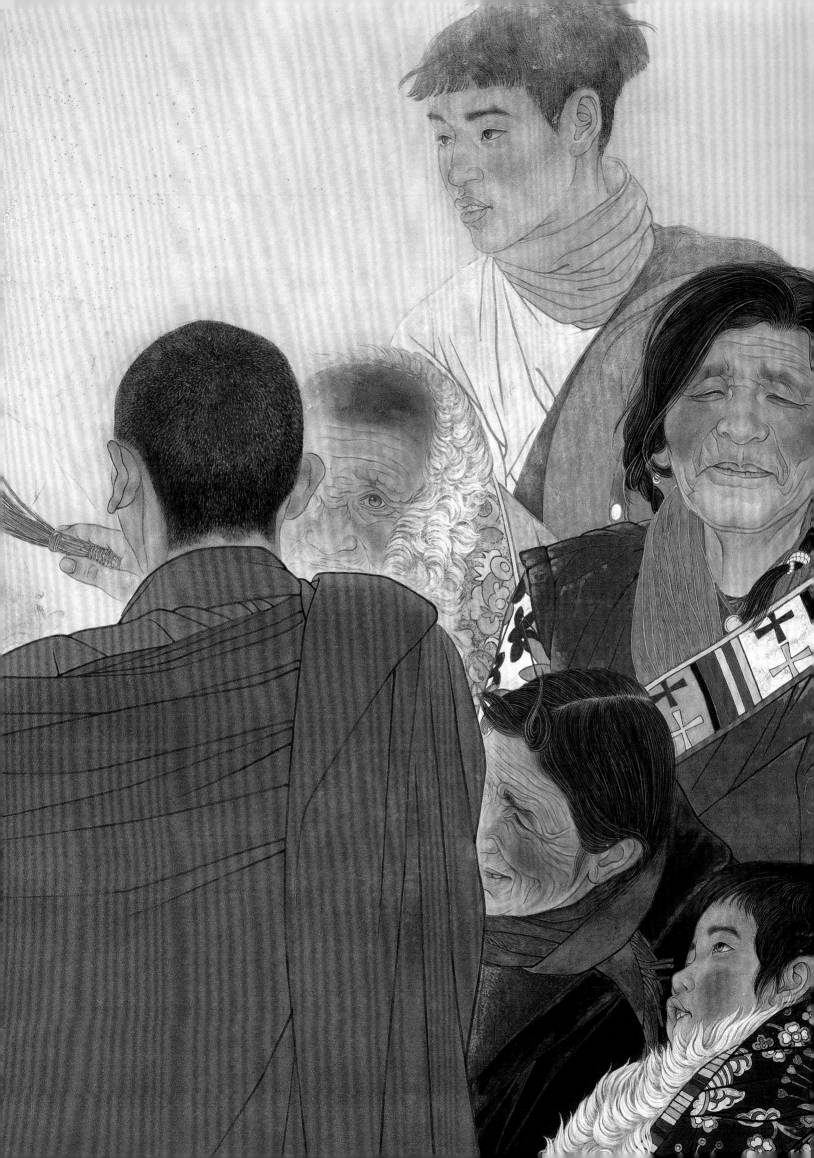

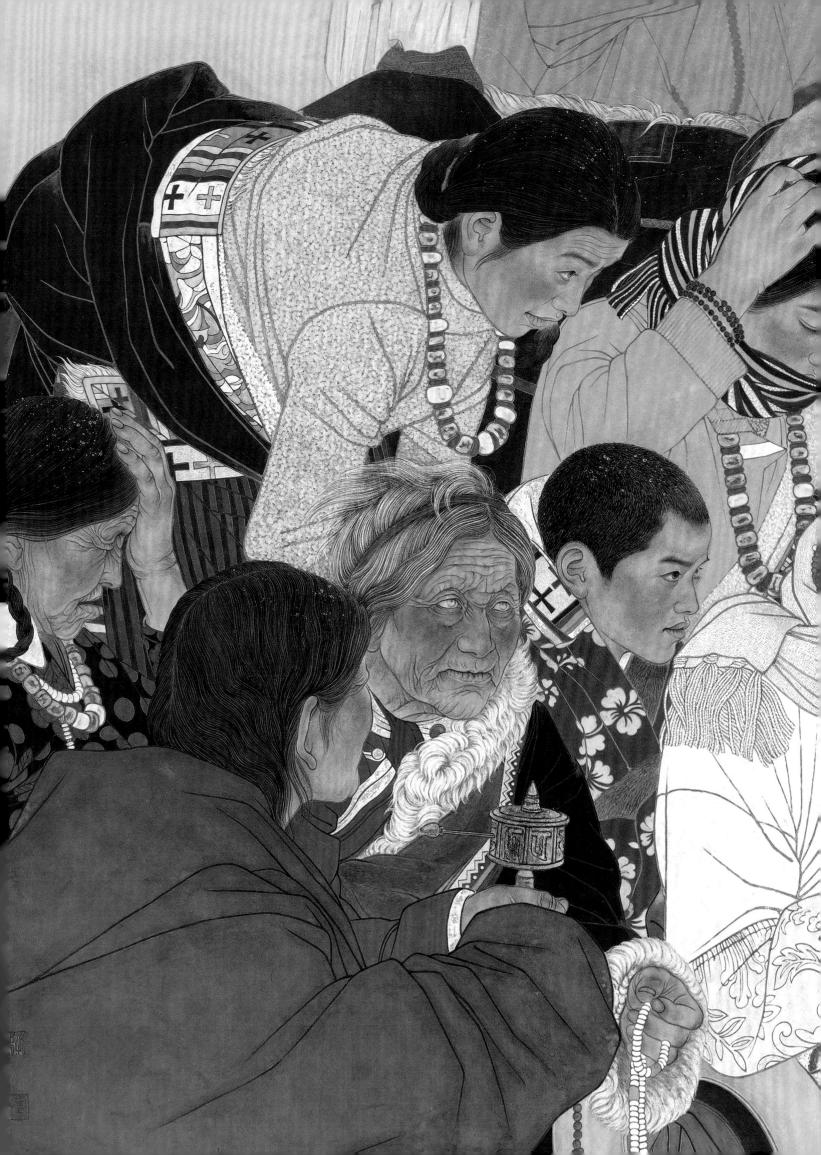

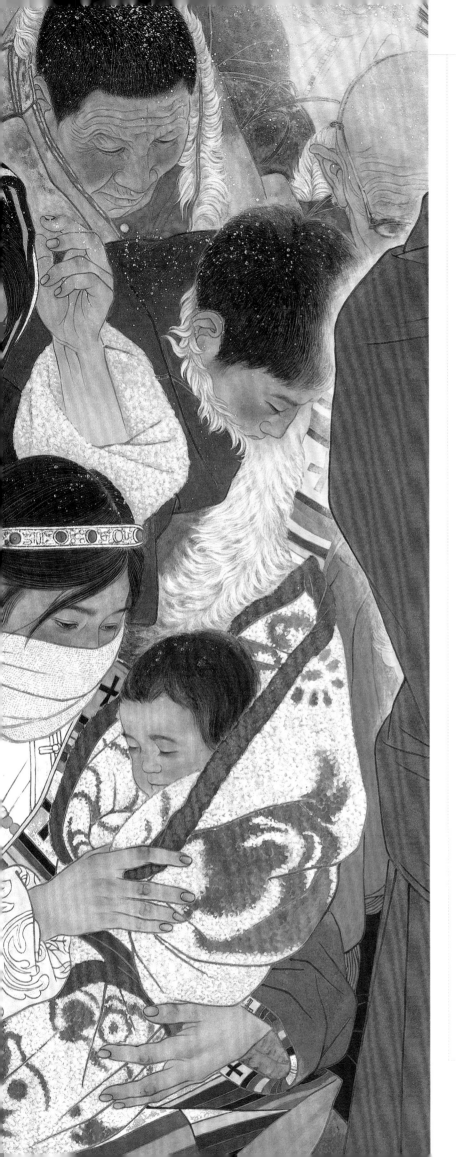

多年過去，雖然世事變遷，今非昔比，經過各種人情世故的紛擾歷練，藝術品市場的起伏興衰，震生卻也未曾改變過對繪畫的熱愛。他依然經年累月，一趟趟不辭辛勞地往返藏域，一絲不苟地刻畫著心中至善至美的人們。藏族群眾、雪嶺、經幡未變，所不同的是畫面之中多了份從容不迫的優雅，青春易感也同樣易逝的詩意，正逐漸被更為深沉和寬厚的恆久感所替換。震生本就並不屬於鋒芒畢露、可以狂狷不羈的一類。獨闢蹊徑、靈光一現的創作方式在他的作品中鮮有呈現；更多的推敲與打磨、沉澱和耐心方能使他的作品顯得雄渾穩健。無意於故作深沉，也不單純流連於其美，震生愛的是雙腳沾滿了泥土的踏實，是畢生心有所依的充盈。在即將步入人生不惑之年的時刻，也正是他可以將自己所嘆所感，透過作品得心應手地呈現出來的黃金年代的到來，唯願初心依舊。（沈寧）

受洗日（局部）

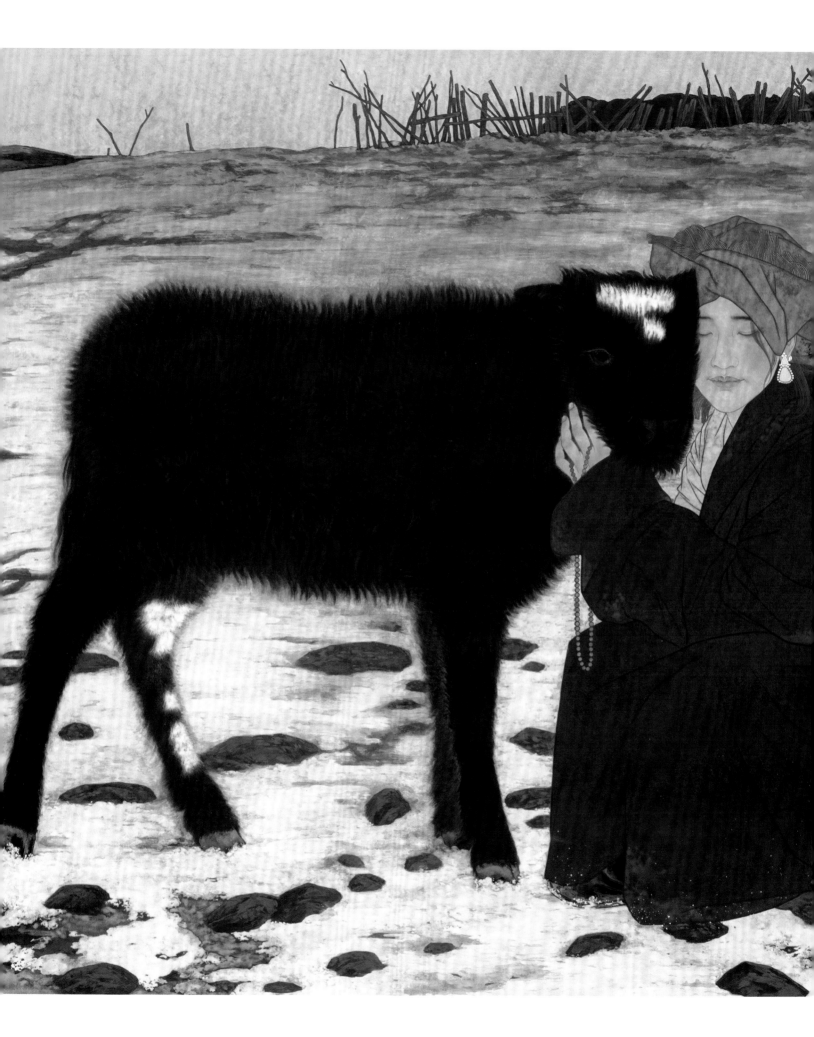

創作步驟

設計小稿：小稿是瞬間靈感的記錄，可以不完整，也未必每一幅小稿都會畫成大創作，但是以小稿的形式保存靈光一現的畫面是非常有必要的。

素描稿：基本定稿後，開始畫大的鉛筆稿，要求準確、完整地刻畫每一個細節，推敲每一根線條。鉛筆稿多花費些精力與心思，在後期製作時會省力不少。

步驟一　在皮紙上做底色後，拓稿、勾線。注意墨色的轉變，氂牛的結構用絲毛的筆法，注意虛實變化。

步驟二　鋪底色，深色物體可以直接用墨鋪底。

步驟三　上第一遍礦物色，氂牛絲毛。

步驟四　深入刻畫氂牛細節，繼續絲毛，渲染人物衣飾。

步驟五　深入刻畫人物五官，氂牛絲毛，處理衣服細節。

步驟六　補景。小稿子是最初的一個設想，在真正的大創作時，根據畫面需要，隨時調整。

夥伴——家園　140 cm×180 cm　皮紙礦物色箔　2018年

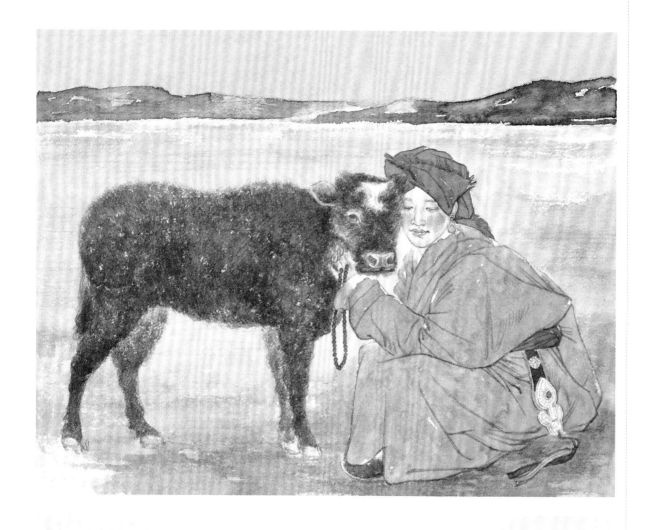

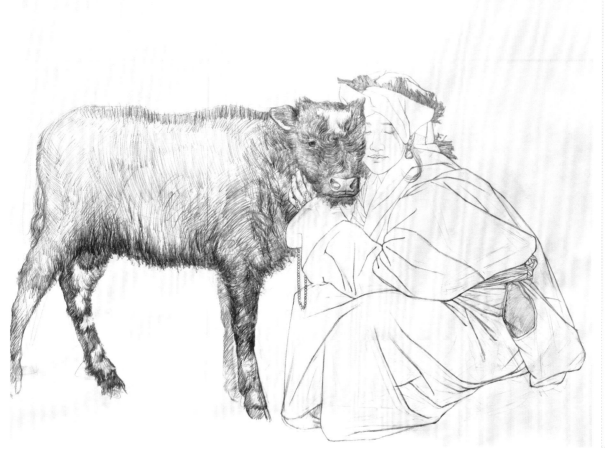

夥伴——家園（設計小稿）

夥伴——家園（素描稿）

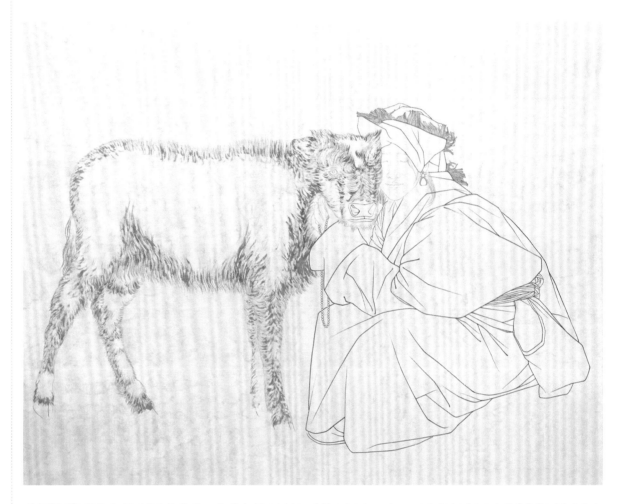

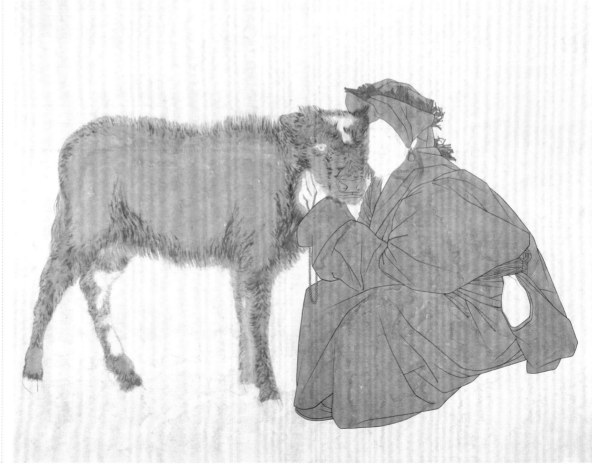

夥伴——家園（步驟圖）

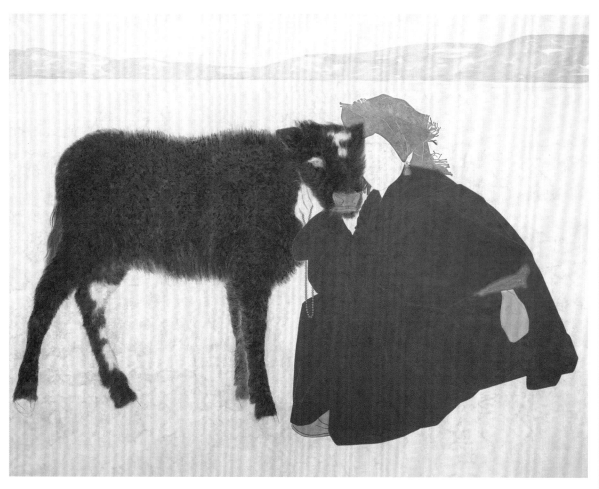

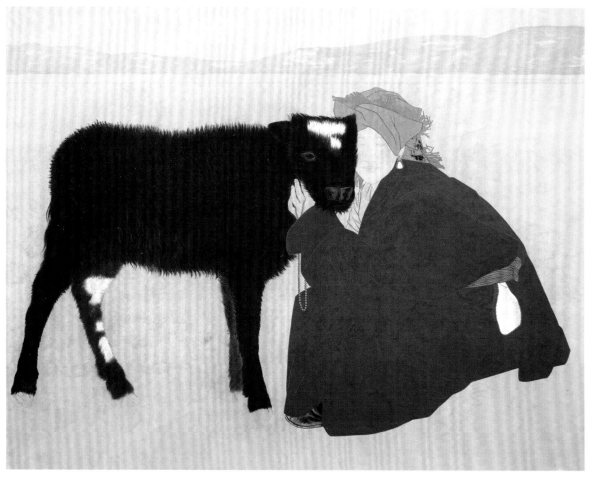

夥伴——家園（步驟圖）

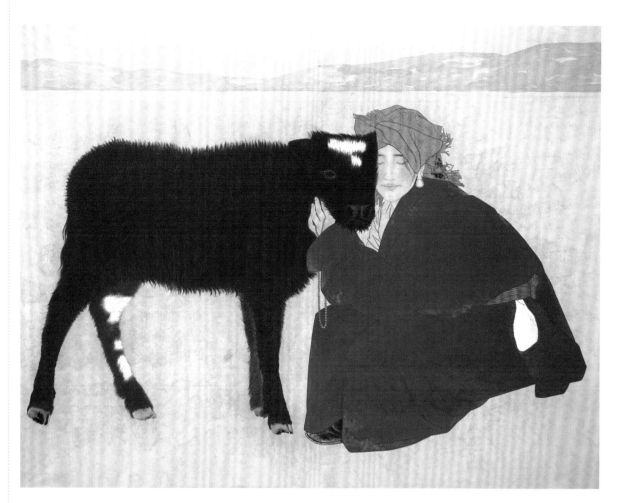

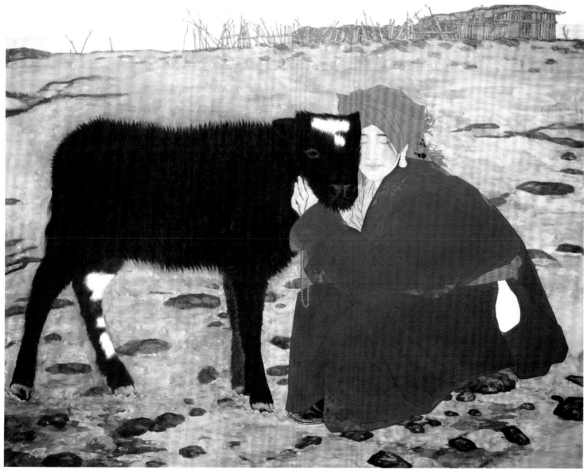

夥伴——家園（步驟圖）

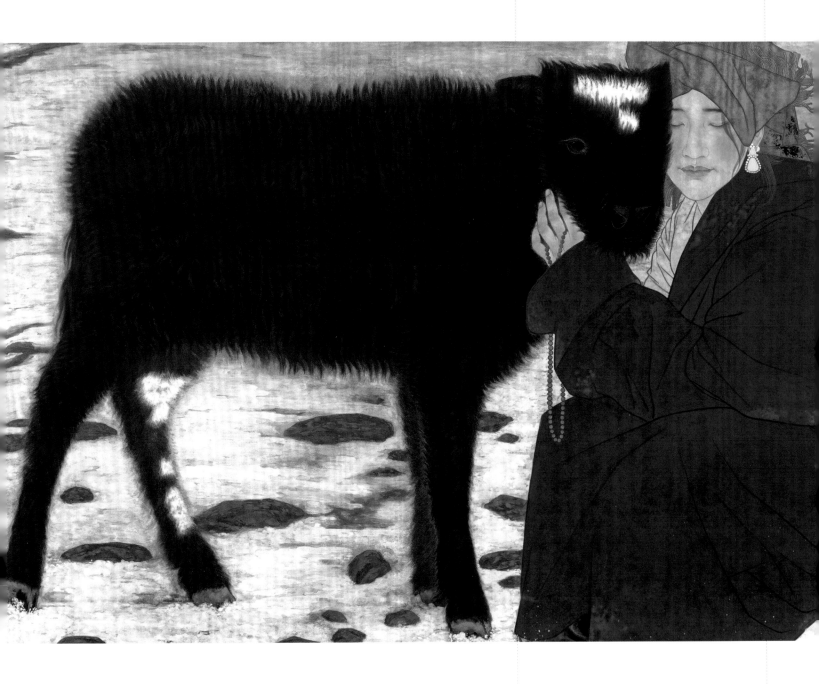

作為年輕的學院派畫家，孫震生一向注重理論上的學習和實踐中的總結。在他看來，古人的筆墨經驗，是畫好中國畫的根本，西方的繪畫要素則是推動中國人物畫演進的必要條件，而創新和拓展更是強化作品當代性的重要前提。故而他的審美視角猶如精密的廣角鏡頭，將古今中外的諸多元素盡收眼底，隨之化作筆精墨妙的個性化表現。他的人物作品，透過線、墨、色的交匯，構建了許多距生活和理想都不太遠的人物形象。他們所經歷的喜怒哀樂，被畫家以精微的刻畫，詩化的營造，婉轉細膩地表達出來，成為高度升華的審美形式。（劉麗芳）

↑夥伴——家園（局部）

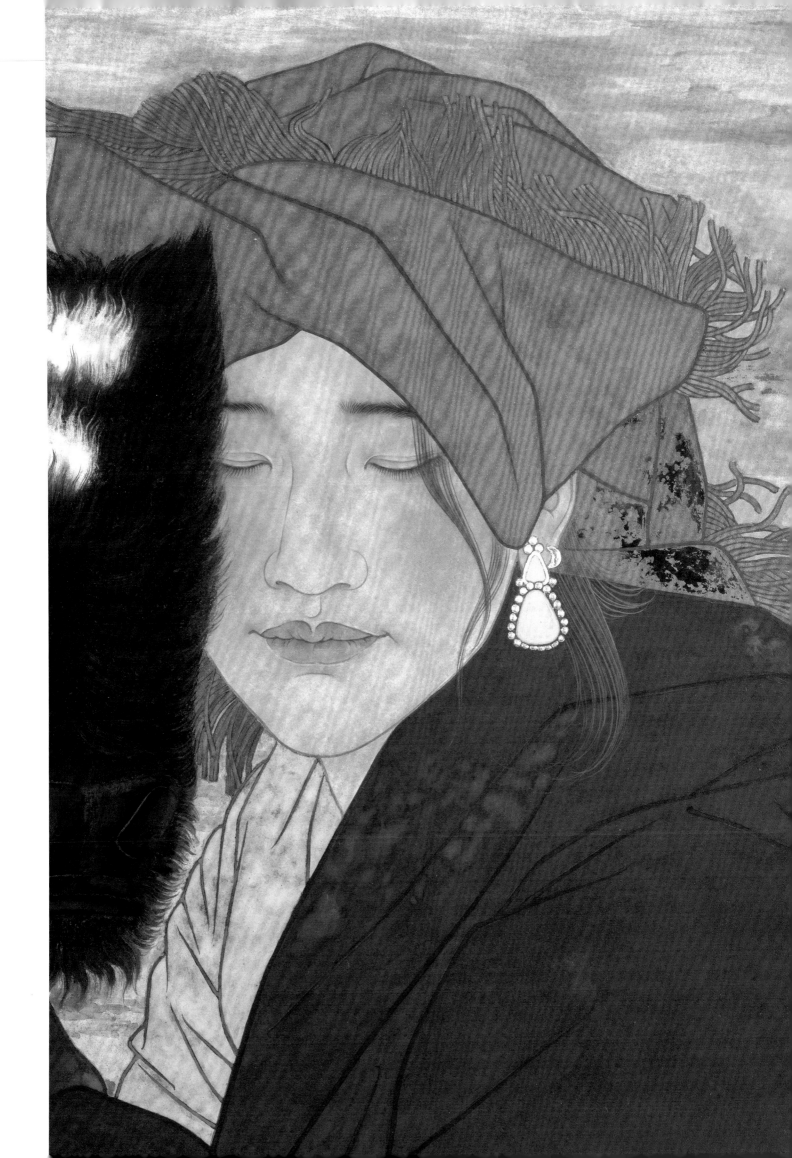

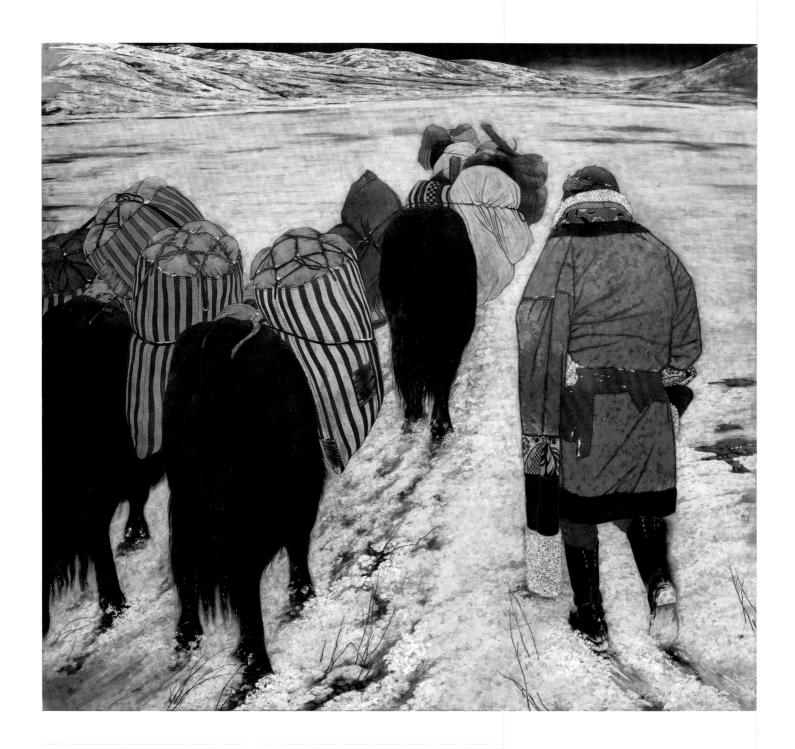

↑霜‧晨‧月　180 cm×200 cm　皮紙礦物色箔　2015年

礦物色在我創作中的應用

　　中國畫在古代謂之丹青，「丹」指硃砂，「青」指石青。丹青一詞起初是指可製作成顏色的礦石，後來其意義廣闊，用來形容繪畫顏料與繪畫藝術。由這一稱謂我們便可得知，古人作畫是很注重色彩的。新石器時代的彩陶，戰國時期的帛畫，克孜爾、敦煌等地的西域佛教壁畫，唐人絢爛富麗的工筆重彩，無一不顯示出當時的人們對色彩的青睞與高超的運色技巧。

　　「畫繢之事，雜五色」（《周禮‧考工記》）。春秋時期，人們將「青、赤、黃、白、黑」五色作為繪畫用的正色，也就是主色，其他顏色謂之間色，色彩略顯單調。到了唐代，繪畫用色發展到了鼎盛時期。張彥遠在《歷代名畫記——論畫體工用拓寫》一文中寫到「夫工欲善其事，必先利其器。齊紈吳練，冰素霧綃，精潤密緻，機杼之妙

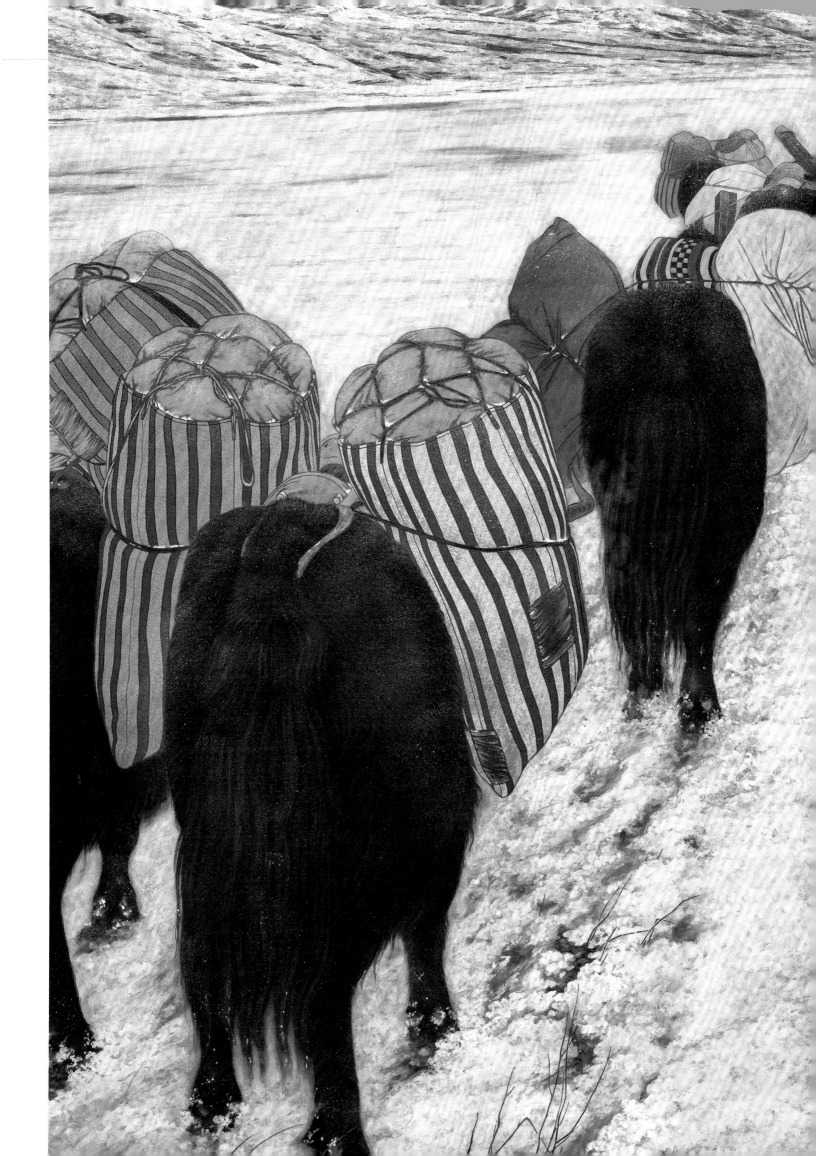

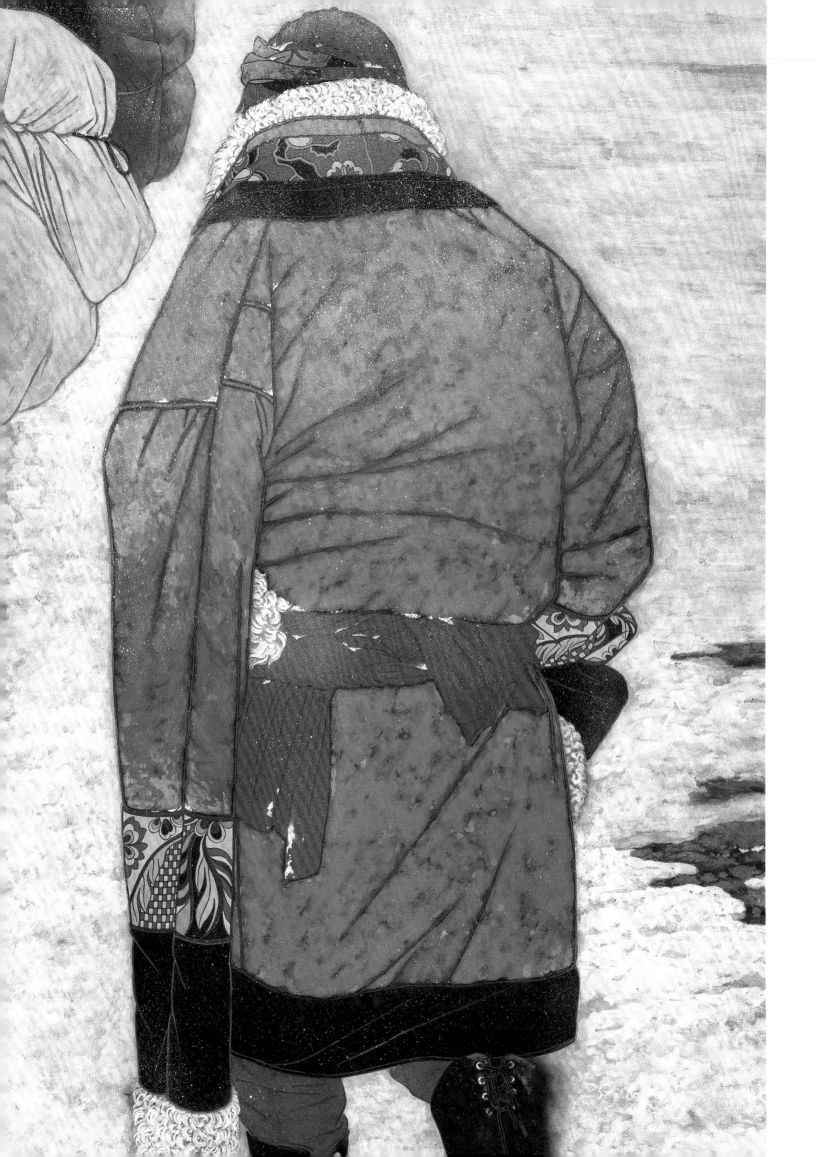

↑ **霜-晨-月**（局部）

也。武陵水井之丹，磨嵯之沙，越之空青，蔚之曾青，武昌之扁青，蜀郡之鉛華，始興之解錫，研煉、澄汰、深淺、輕重、精粗；林邑昆侖之黃，南海之蟻鉚，雲中之鹿膠，吳中之鰾膠，東阿之牛膠，漆姑汁煉煎，並為重採，鬱而用之。」先後提到了丹砂、天青、石綠、鉛粉、胡粉、雌黃、胭脂等色。可見當時人們不僅注重色彩的運用，而且對其產地、質量的優劣也相當講究。

大唐盛世，國泰民安。繪事空前發展，且以重彩礦物色為主，主要包括硃砂、石青、石綠、雄黃、銀朱、珊瑚末等。土黃、土紅、赭石、胡粉、白堊等一些土色也作為一個色系輔助石色。另外作為暈染和托襯用的植物色也被廣泛開發，如胭脂、藤黃、花青、洋紅、茜草汁等，人們還透過一些物理化學的方法自製顏色，如用鉛丹、鋅白、銅綠以及煙黑等來豐富色相，填補色系空缺。可見唐朝的色相已經比較完善。

古人用色有主輔之說。只有將礦物色和植物色結合運用，用植物色襯墊礦物色，才能更好地發揮石色之美。工筆重彩中此法多被運用。

← 小草　140 cm×90 cm　皮紙礦物色箔　2009年

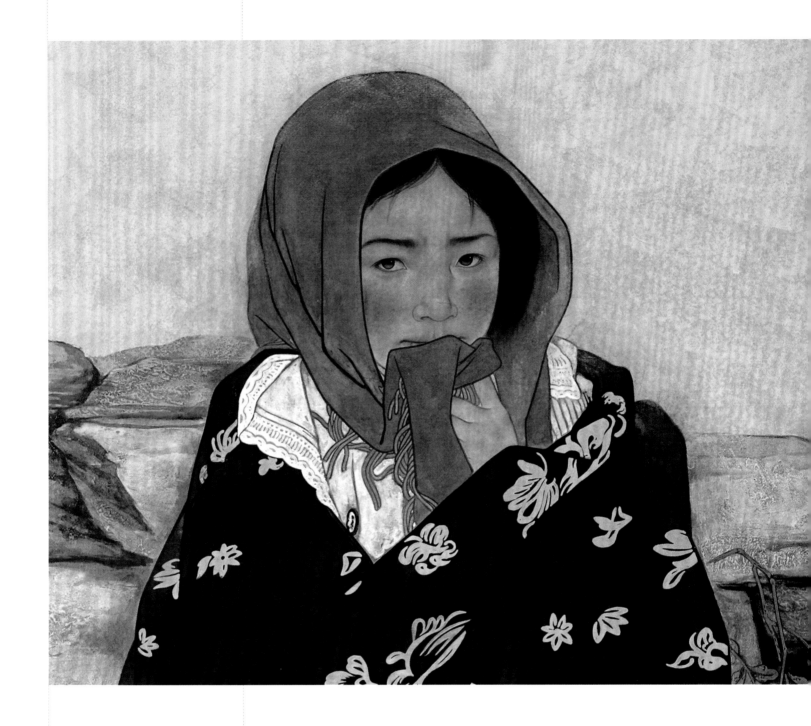

↑小草（局部）

　　談到設色不得不談及膠。中國畫嚴格意義上講應屬於膠彩畫，無論工筆重彩還是水墨淡彩，顏色本身並無附著力，全靠專用媒介——膠液來完成設色過程。古人用膠以「雲中之鹿膠，吳中之鰾膠，東阿之牛膠」等動物膠為首選，並以陳年者為佳，不用新膠，「百年傳致之膠，千載不剁」。在作畫過程中，對於膠液濃淡的掌握直接關乎作品的成敗。膠液過濃，影響顏色光澤，不易行筆且乾後易龜裂起皮，還會出現膠痕殘留的情況，影響畫面美觀。膠液過淡，顏色粘黏不牢便會脫落，影響保存。不過膠淡些總比濃些好，古人就有「上色時須粉薄而膠清，粉薄則色不滯，膠清能令粉色有玉地」之說，故在保證顏色不脫落的前提下，膠液愈淡愈好。謝赫「六法」中提到「隨類賦彩」，南朝宋宗炳《畫山水序》提出的「以色貌色」都描繪出了中國畫在色彩方面的基本原則。

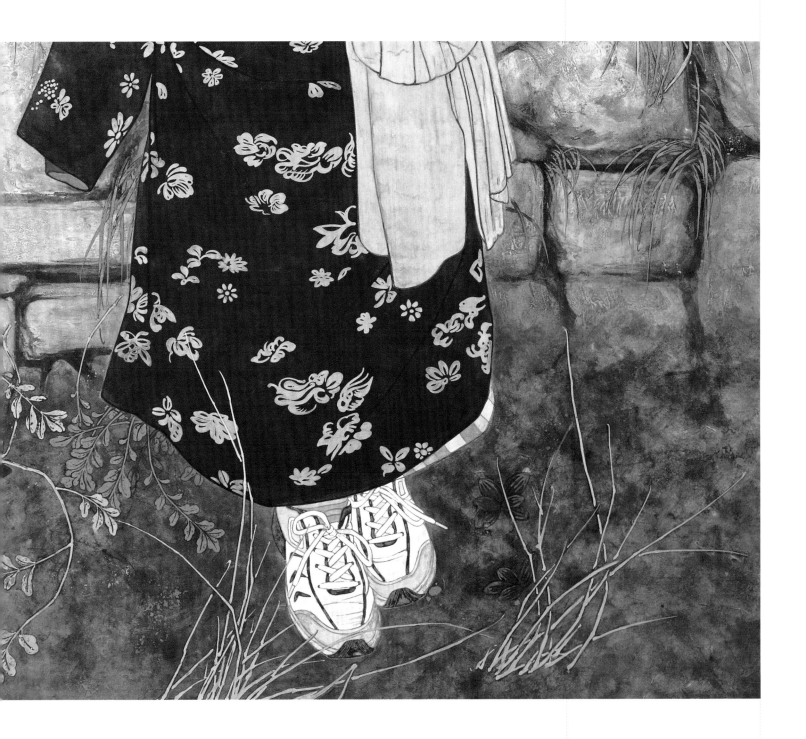

我國的敦煌藝術博大精深，敦煌壁畫以其優美的造型，率性飄逸的線條，豐富而協調的色彩，再加上悠久的歷史所造成的斑駁與剝落，形成了它渾厚、蒼茫而神秘的藝術風格，成為我國乃至全世界藝術寶藏中的瑰寶，成為全世界藝術家鑒賞、臨摹、學習的藝術源泉。敦煌壁畫的色彩鮮麗，它以色彩來表現真實感和生命力，但它不像西方繪畫追求的陽光下光影交互的效果，而是隨類賦彩或是隨色相類的藝術想象的組合色。敦煌壁畫以土紅、石綠、石青、黑、白為主要用色，再以變色和金加以豐富和協調，運用色相對比，同一顏色在畫面中點、線、面上的均衡分佈以及色彩的變通手段來取得畫面調和的要求。

岩彩畫雖然引進於日本，但卻是我國傳統重彩畫的後裔，作為中國畫畫家，我們要學習的是我們遺失的傳統，以及先進的繪畫理念，以此來完善和發展我們的中國重彩畫，我們不能閉關自守，也不可作拿來主義，而是要洋為中用，形成有中國特色的、有時代感的中國重彩畫。

小草（局部）

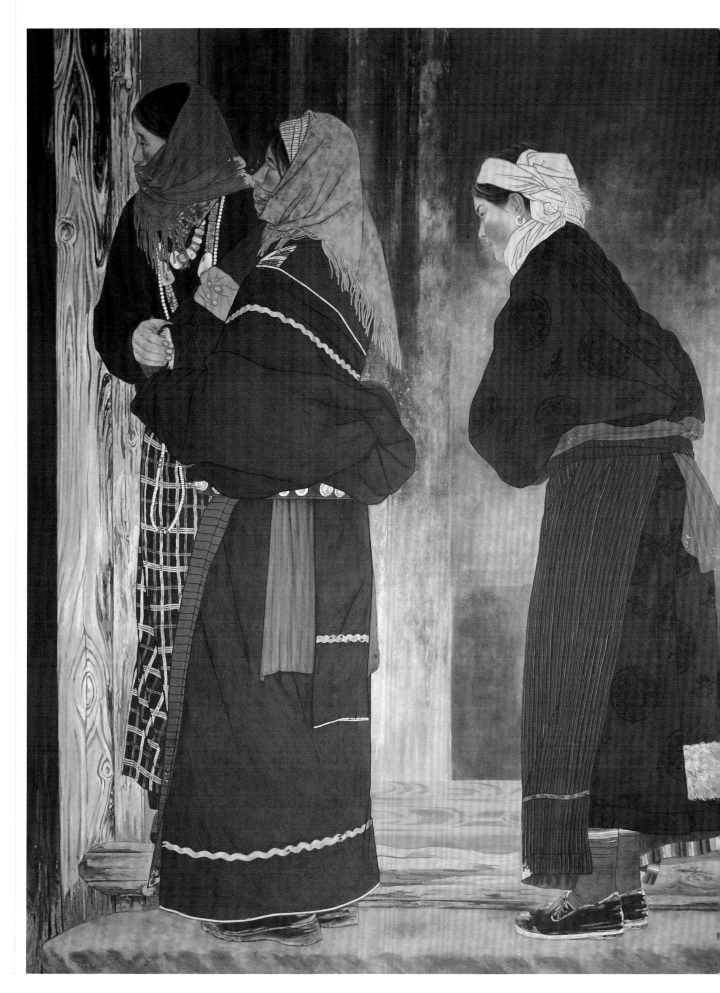

郎木寺的鐘聲　180 cm×140 cm　皮紙礦物色箔　2008年

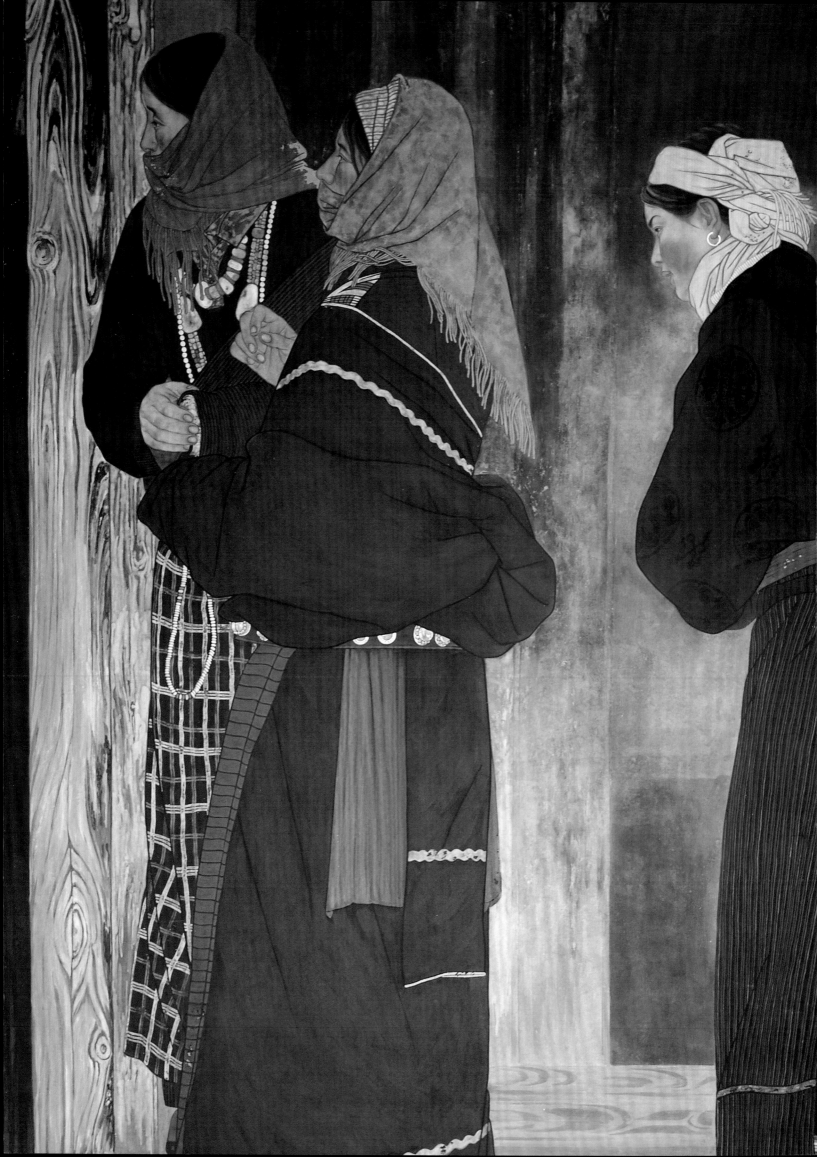

↑ 速寫

在作品裡我努力將傳統的工筆畫、壁畫、岩彩畫的元素加以融合，傳統工筆畫中的線是必須繼承下來的，線是中國畫的精神所在。另外傳統工筆畫中對人物形象的精雕細刻，對表情的拿捏把握，是壁畫難以企及的。而壁畫中色彩的厚重、亮麗、蒼潤和強烈的視覺沖擊力，傳統絹畫又望塵莫及，再加上岩彩畫中的用色理念和技法，便形成了這一獨特的繪畫形式。我的作品裡幾乎用的全是礦物色，整體追求壁畫的沖擊力，臉、手等細節處刷膠礬水定色、分染。著色時的筆觸呈現著畫家的性情與修養，長短，大小，緩急，輕重……筆尖與畫面短暫的觸碰，如同一首悠揚的古箏曲，亦如一位芭蕾舞者踮起腳尖在舞臺上翩翩起舞，我會全身心投入其中，享受那美妙的過程。我的作品在繪製前妻花很長時間製作底色，底色製作的成功與否，直接關係到繪畫過程是否順利，好的底色能對畫面效果起到事半功倍的作用。

對礦物色的運用，使我的畫面厚重起來，效果豐富起來。這隻是我創作生涯中剛剛邁出的第一步，雖然創作中不能過分注重技法，而是要關注作品的內涵，但材料正確合理的運用絕對能夠提升作品的品質，用最適合的材料，最精湛的技法表達最能啟迪人類性靈、提升人類審美的作品，將是我一生的藝術追求。

←
郎木寺的鐘聲（局部）

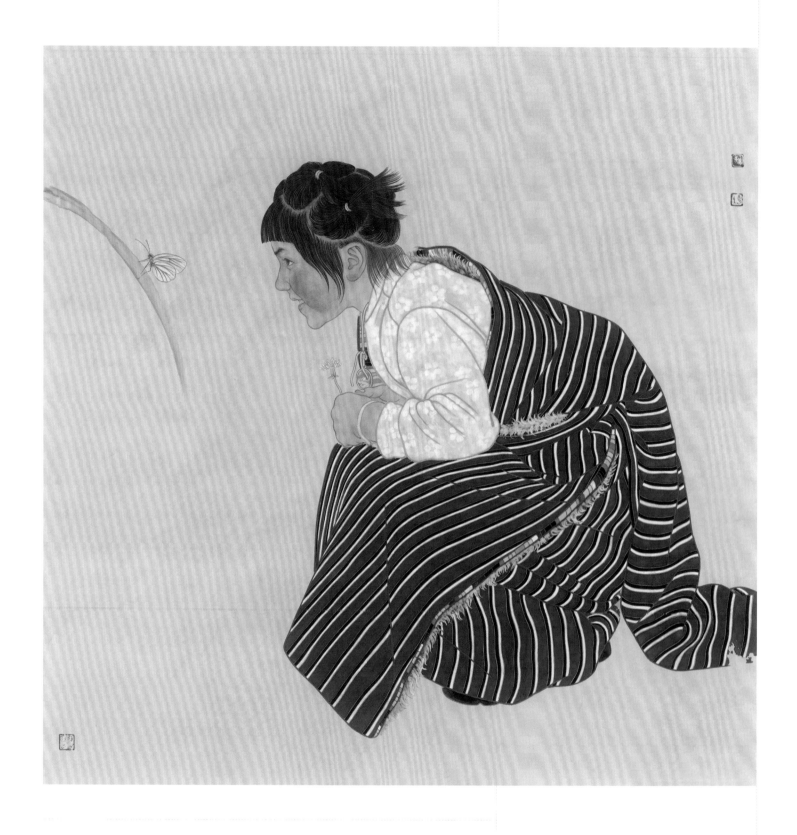

在人物畫的創作過程中，孫震生從未忘記向傳統吸納合理的筆墨語言，用以架構中國畫核心精神的審美範式。尤其在線條的運用上，更多地沿襲了傳統的程式法則，發揮了傳統工筆以線立骨的精神，憑藉線的粗細長短、方圓曲直，形成抑揚頓挫、輕重徐急的節奏和韻律，成為人物造型不可或缺的必要元素。在他的作品中，那些輕柔婉轉、剛勁秀挺的線條表現，分明隱含著吳帶當風的飄逸，曹衣出水的沉著，一並合成線的舞蹈，在人物的各個部分飛動蹁躚。有的作品甚至僅憑幾根線的簡單勾勒，便將人物的形貌躍然紙上，比如女子綽約的身姿。（劉麗芳）

↑寓言　90 cm×90 cm　皮紙礦物色箔　2011年

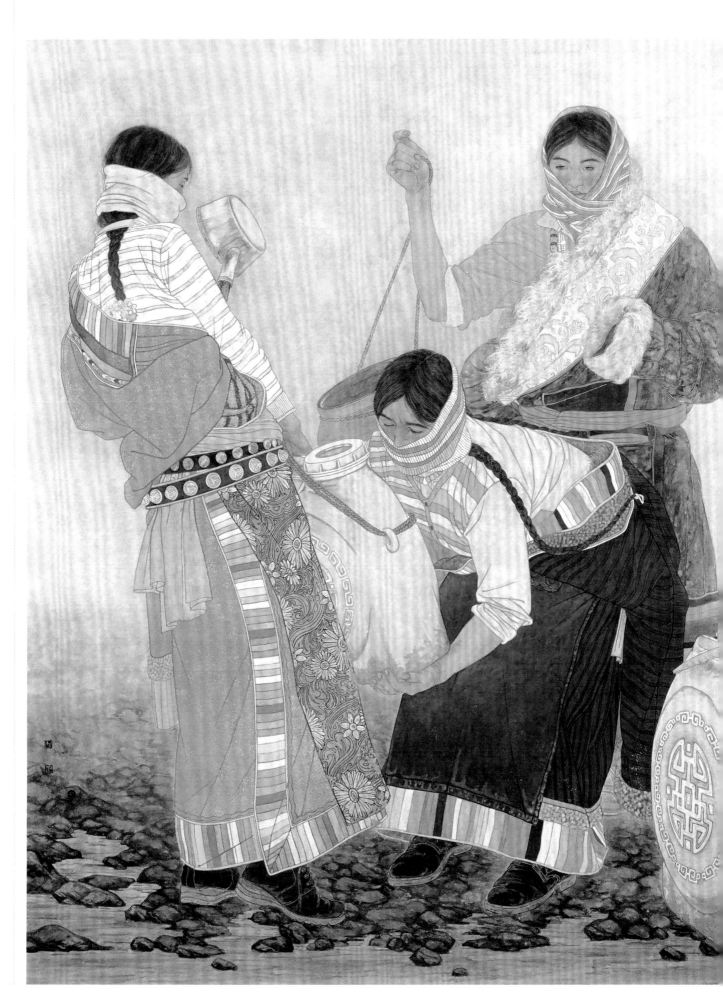

納木錯的清晨　180 cm×140 cm　皮紙礦物色箔　2009年

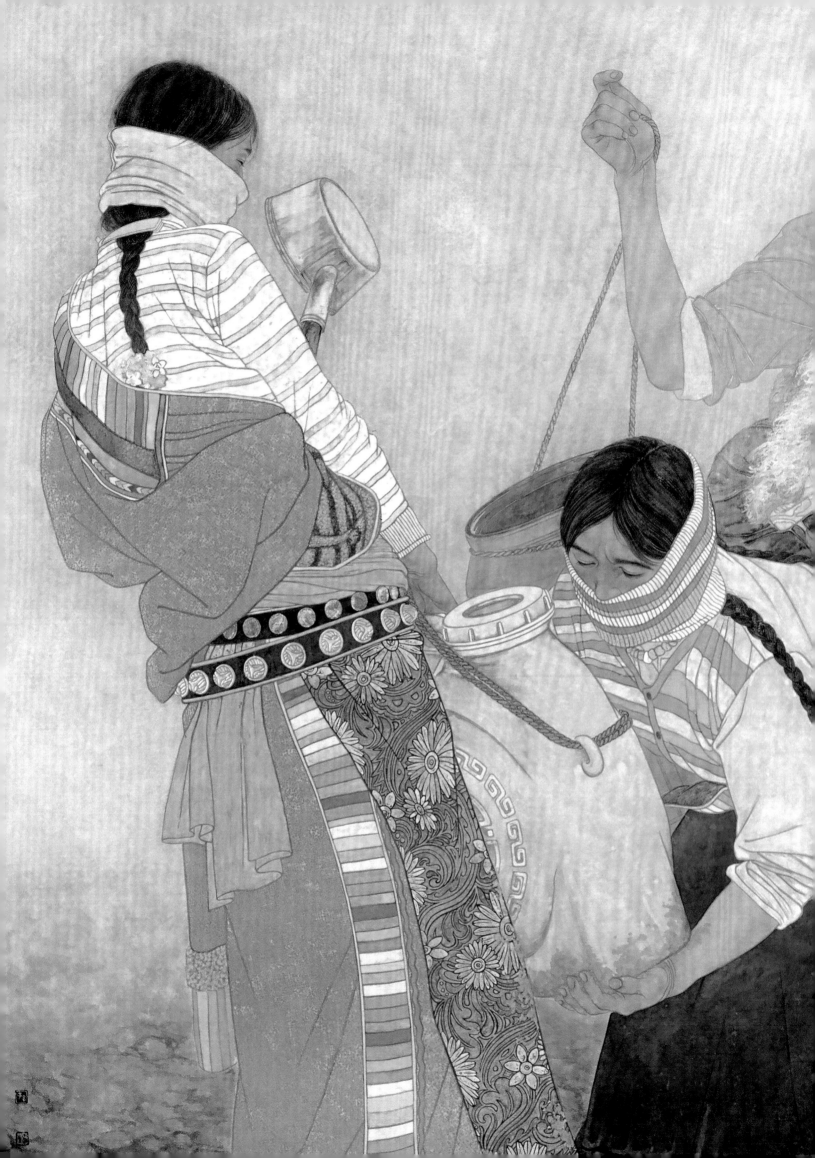

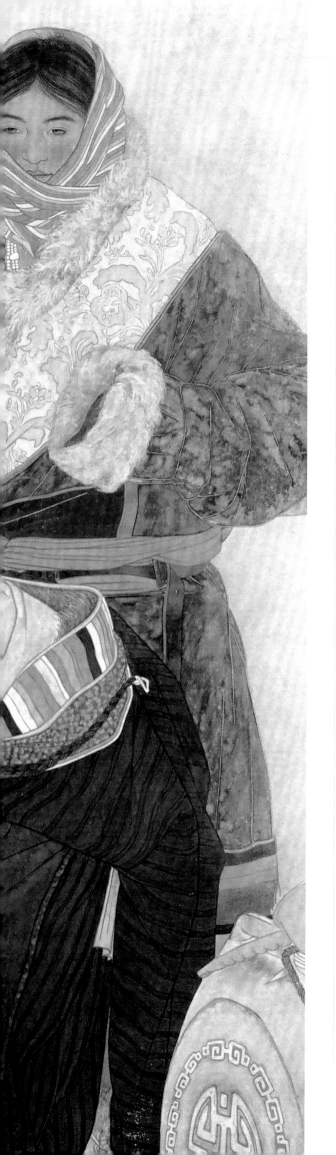

　　由於接受過西方素描的嚴格訓練，孫震生的造型能力是很禁得起考驗的。特別是在工筆人物的創作方面，遠承徐蔣體系的筆墨精髓，近得何家英老師的言傳身教，在形神的塑造上更接近清新秀逸的審美之風。他的人物刻畫更多運用了西方造型手段，講求外形、質感、肌理等方面審美視覺的真實感。同時，他把透視、光影、比例等要素引入人物的構建中，使人物形象愈加立體和豐滿，呈現出與傳統工筆有所不同的造型特點。但是他認為太過追求西方古典主義的寫實和精準，未免會陷入僵化的格局，有失中國畫的根本要義。因此，他在運用西方素描的基礎上，又恰當地融入了中國寫意的某些因數，使筆下人物在形之真切以外，又多了幾分主觀情緒的抒發，從而實現了傳統筆墨和現代造型之間的高度統一。他作品中的人物，常以近距的視角，突出描繪人物的形貌和神態，在形似之餘亦捕捉到內心的細微變化，並將之融於形神之間，構成人物鮮明的個性特徵。（劉麗芳）

納木錯的清晨（局部）

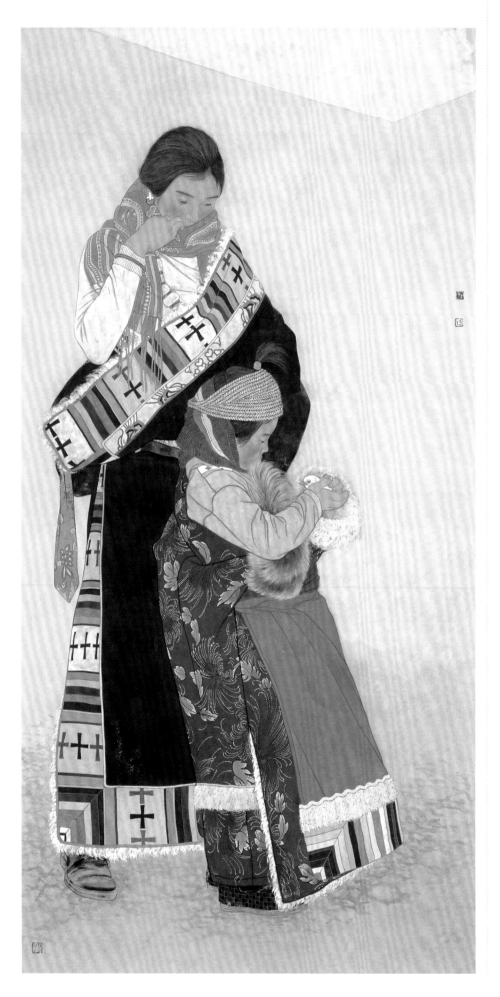

雛　180 cm×90 cm　皮紙礦物色箔　2010年

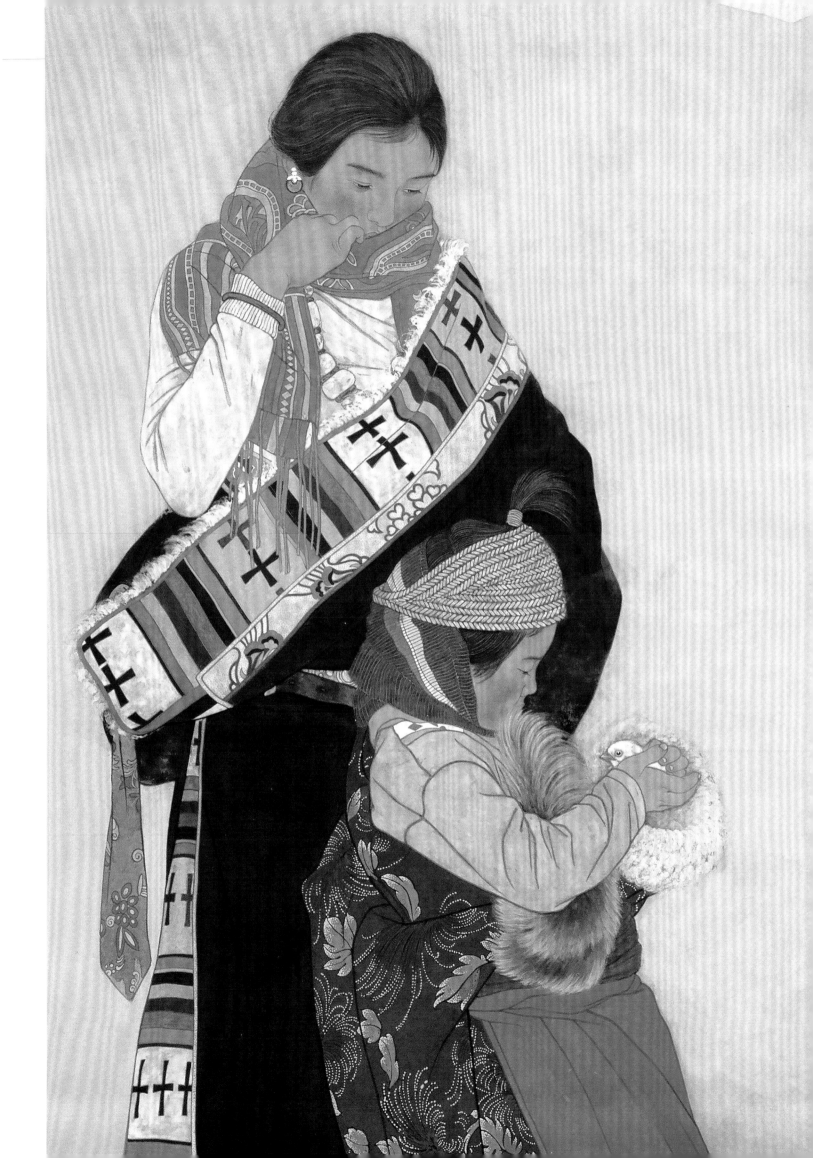

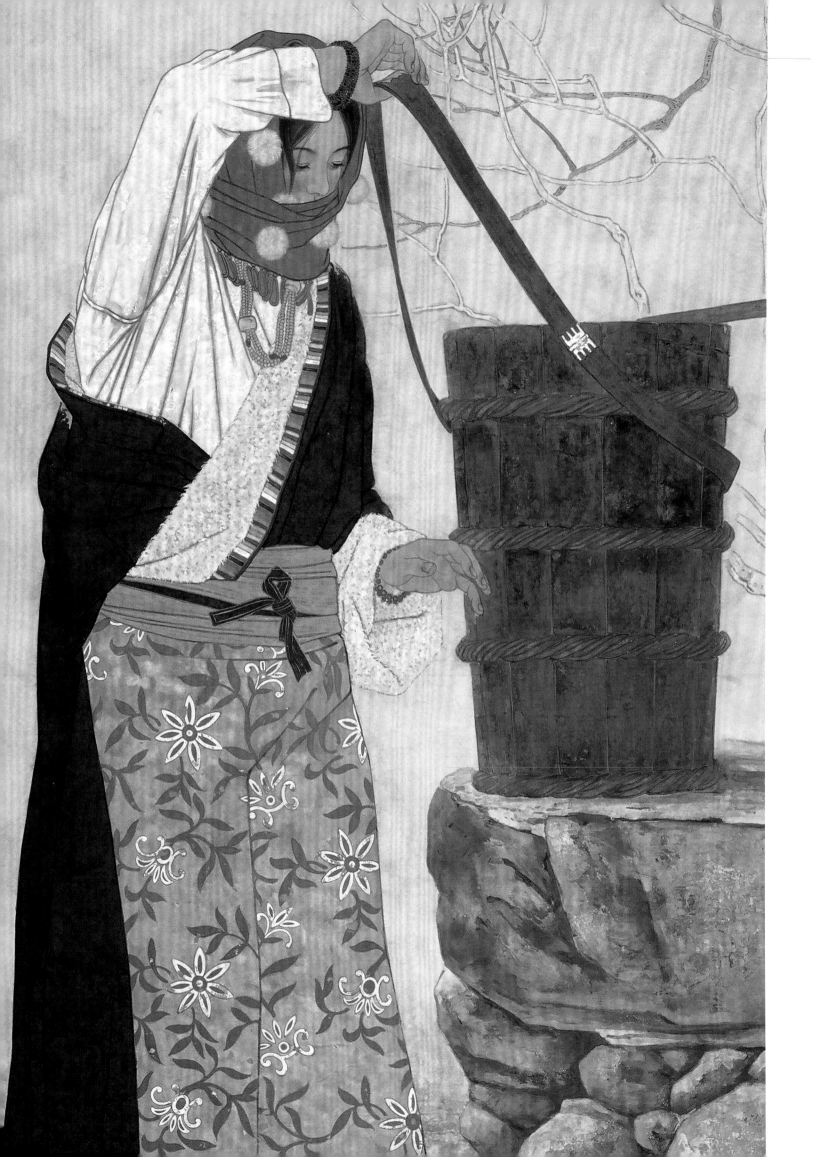

　　孫震生的人物畫擅於運用不同的色彩表現，以達到審美視覺上的需要。尤其在他的工筆作品中，有一些採用了重彩的形式，透過深沉厚重的紅、藍、黑等色，突顯人物的審美特徵。由於這些顏料大都是礦物質的，所以比植物性顏料多了幾分凝重感，紛呈在畫面中加強了人物的質感和視覺沖擊力。他筆下的西藏、新疆人物多施用濃麗色調，用以彰顯地域性的人物個性和文化審美觀。而在一些現代城市題材作品中，畫家則以淡彩表現為主。柔和的淡色附著於人物和其他物象間，透出清麗典雅的氣息。有時也會透過色彩的變化營造畫面的朦朧感，使作品更趨向詩化的審美之境。很顯然，無論重彩還是淡彩，畫家完全打破了中國傳統的色彩理念，適度借鑒了西方繪畫的色彩元素，用更現代的色彩語言，塑造了極富個性的人物形象，同時也表達出畫家個人的心態意緒。（劉麗芳）

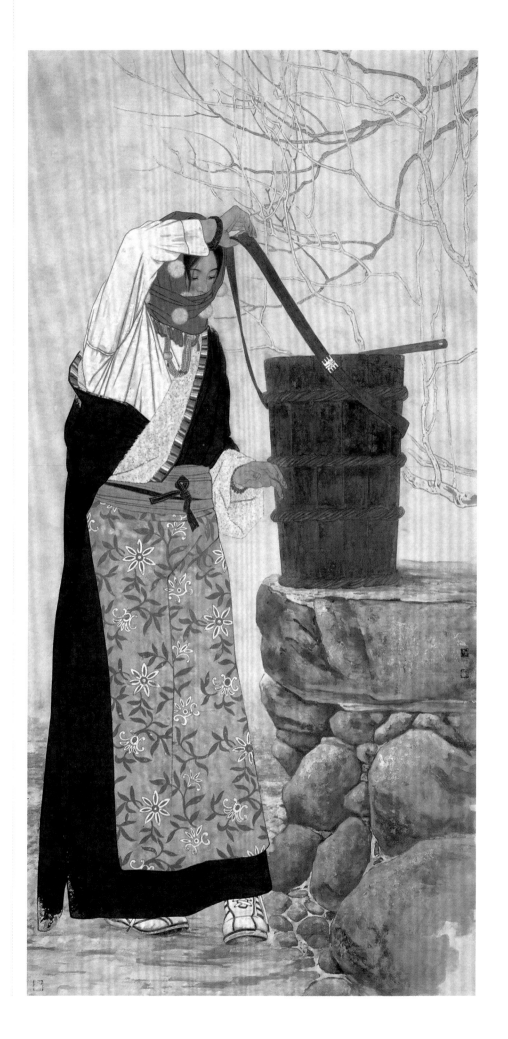

雪霽　180 cm×90 cm　皮紙礦物色箔　2009年

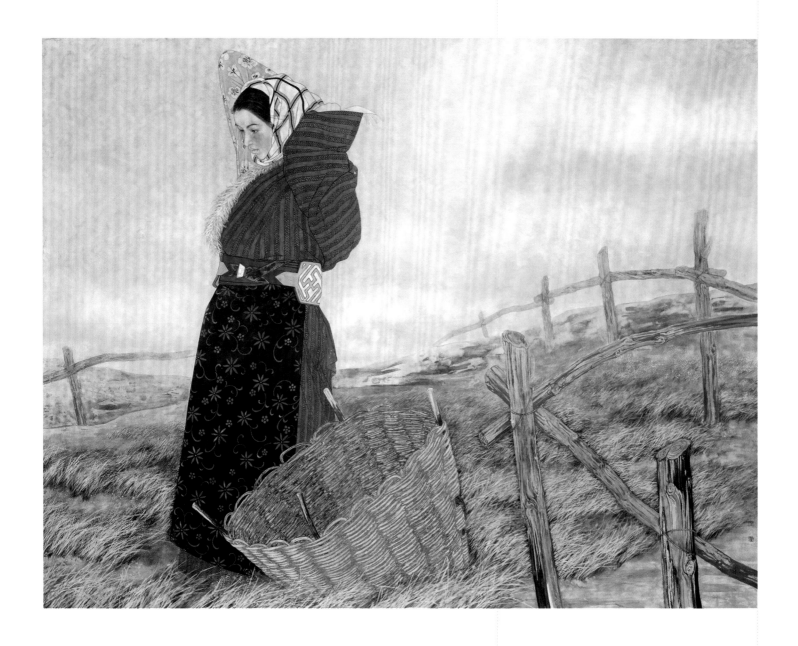

在孫震生創作的作品中，有很多是以女性為主題的。他從不同的視角、形式和層面表現出各類女性人物的風採神韻，由此呈現了東方女性的溫雅之美。在他的審美意識中，女性的美不再是纖弱柔順、櫻桃小口的古典模式，而是由內在的生命而溢出的動人光彩。這種美可以是樸素的、華麗的、清雅的，但一定不是矯揉造作的。因為過多的外在矯飾，會忽略內心的豐盈而成為空洞乏味的軀殼。真正的女性美是與自然、藝術、生活關聯在一起的，並且會透過她的神態、言語、氣質流露出來。因此他所描繪的女性，總是帶著生活的印痕，展現出最動人、最詩意的一面。在他的筆下，不僅躍動著都市麗人、窈窕少女的綽約風姿，還閃現著鄉村、雪域高原、邊疆大地的淳樸女性，她們以各自的氣質風貌構築了不同格調的靚麗風景。或嫻靜如嬌花照水，或粉面含春威不露，似世間清芬的花朵，演繹著從盛開到凋零的錦繡芳華。畫家以敏銳的目光，抓住她們萬千情態的瞬間，透過工筆或寫意的形式，將活脫脫的生命呈現紙上。在這裡，畫家不僅注重人物形象的塑造，而且更著意於畫面氛圍的營造，使作品整體上涵映著極富詩情的審美創造。（劉麗芳）

有風掠過的午后

140 cm×180 cm　皮紙礦物色箔　2008年

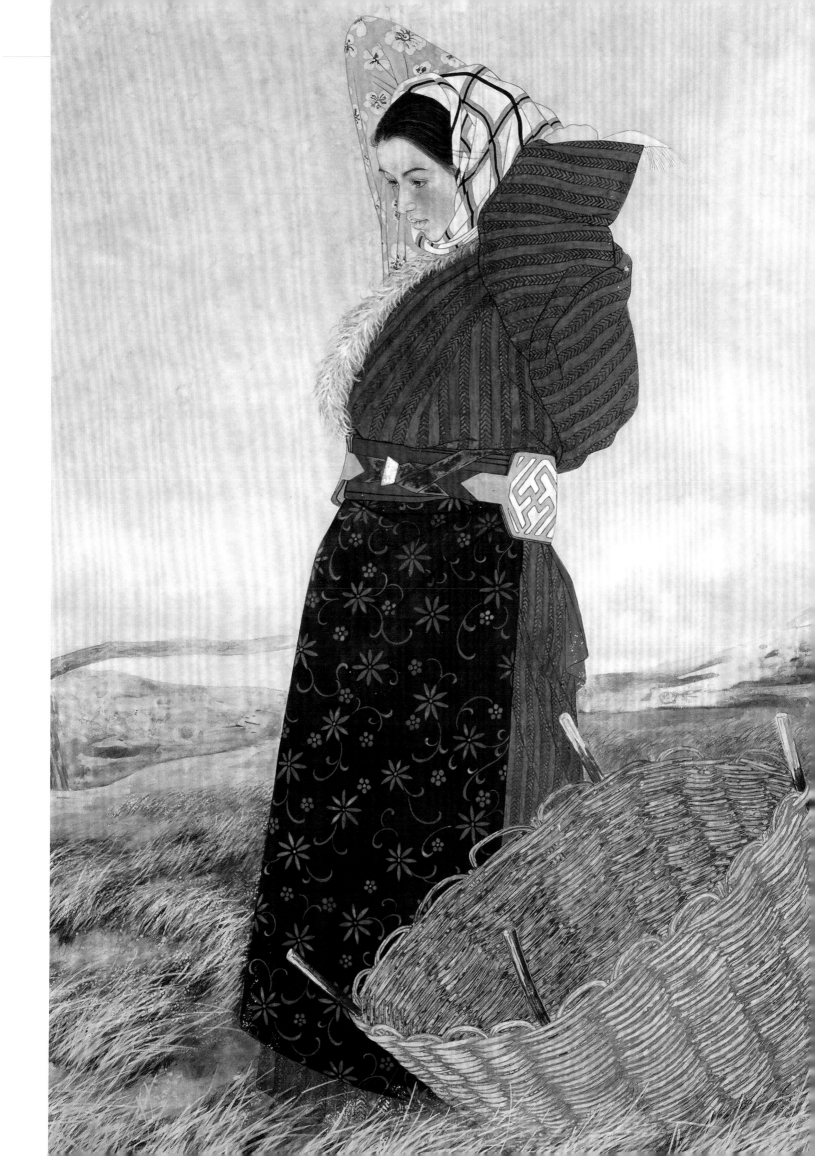

民族之花

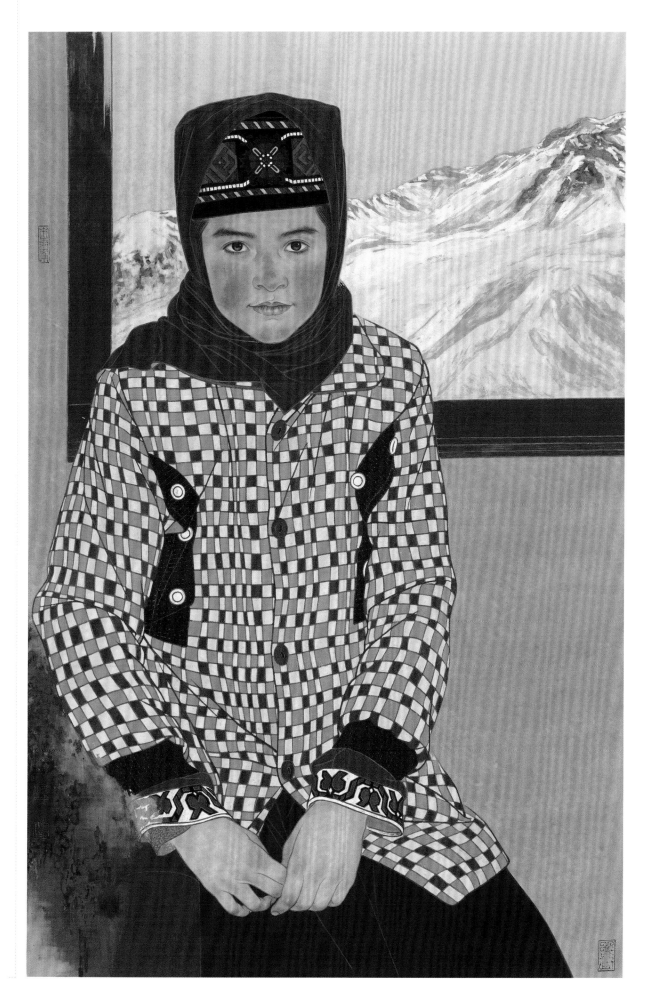

→ 遠山　83 cm×54 cm　皮紙礦物色箔　2014年

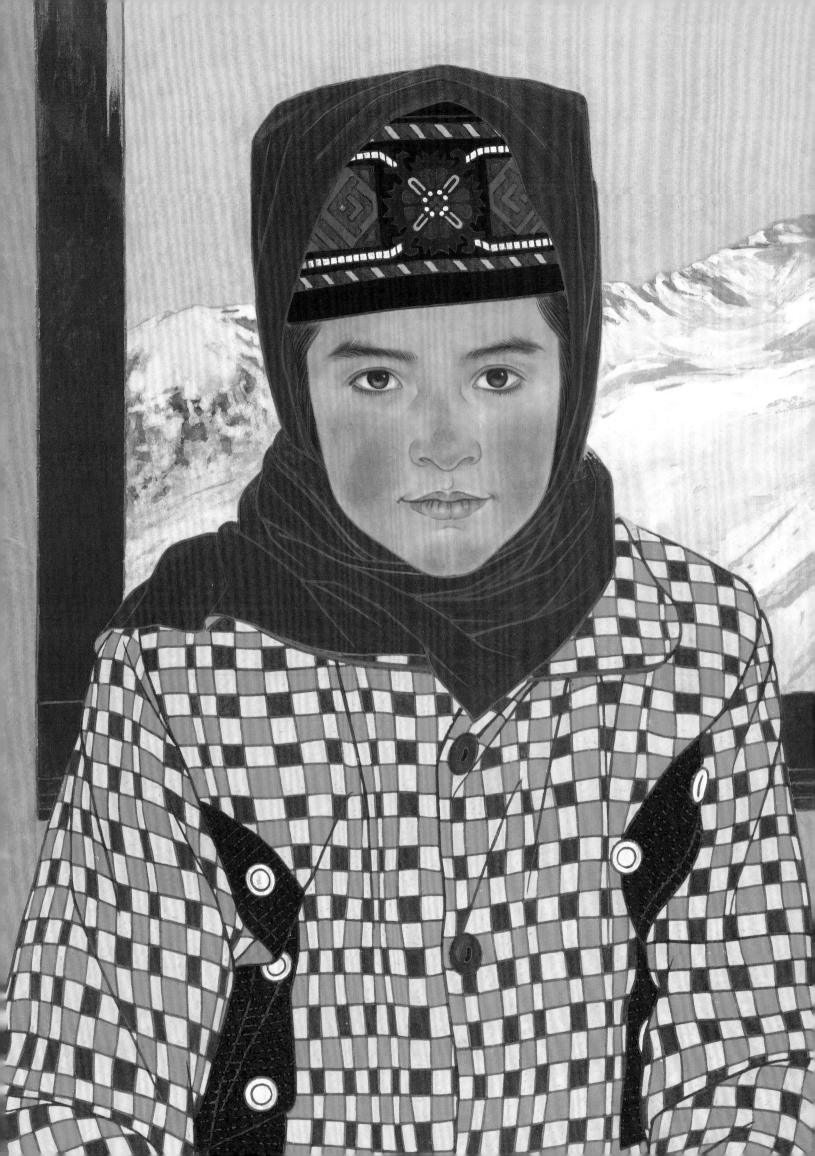

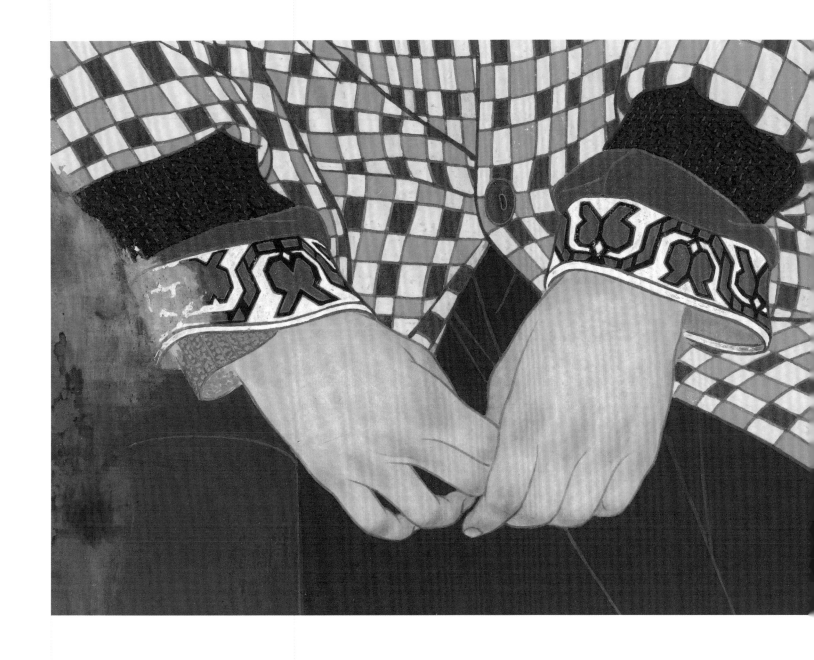

遠山（局部）

孫震生的創作講究「以形寫神」，既有工筆畫的嚴謹、細微，也有文人畫的空靈
曠達。他對形的刻畫服從於情感表達的需要，反映出其對於工筆人物畫獨有的審美特
徵的把握，對審美趣味的追求和對於描繪對象的深切感悟。因此，他畫的雖是工整細
膩的工筆畫，但又似工非工，「工意」中見「寫意」，又於寫中見工、寓工於意，充
滿了文人畫的筆墨意趣。其作品在保持工整、細膩的風格同時，又多了一層書寫性，
使畫面沉靜而又充滿靈動之氣。可以說，他的藝術創作既呈現了傳承性，又充滿了獨
創性。這種藝術理念上的求索，不僅是出於對傳統美學理想的回歸，更是針對當代文
化發展方向的深刻認知與反思。（趙曙光）

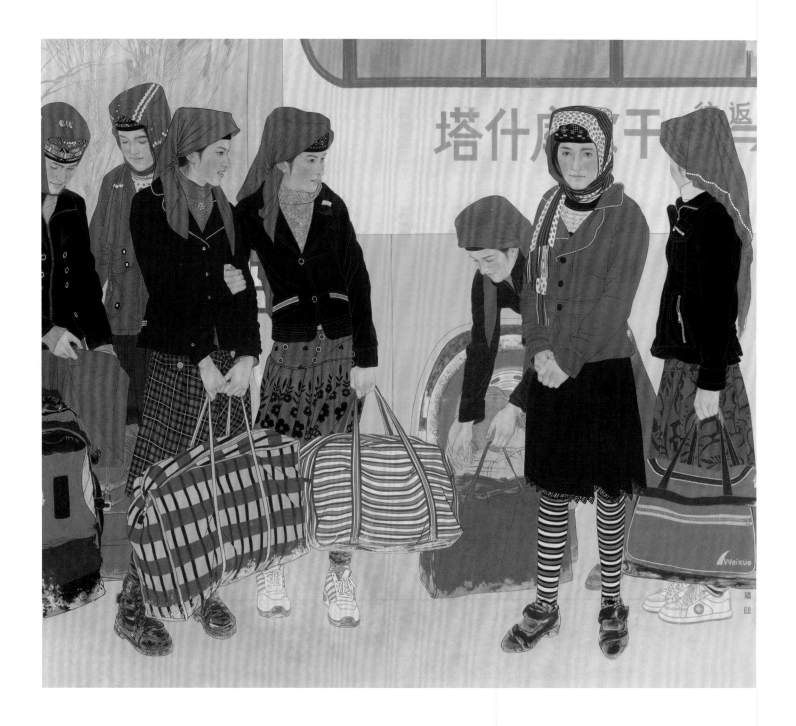

塔吉克族的民族服飾以紅色和黑色為主,因此《新學期》這幅作品一開始就以黑、紅色作為主調,黑色系以鐵黑、炭黑、水乾黑、中灰、燒石青、燒石綠為主,紅色以硃砂、燒硃砂、朱、古代紫、珊瑚為主,配以小面積的純色補色調節色彩關係,使畫面在大的統一色調下,又不失色彩的豐富與活潑。

在喀什的第三天,雪終於停了,而且是個大晴天,我們立刻興奮起來,內心忐忑地打車來到公交車站,看能不能有到塔什庫爾乾的車發出。

車站裡擠滿了旅客,都是來打探消息的,每個人都滿臉的焦慮。有的線路已經開通,可是大部分還在封閉中,去塔縣的線路也是一樣。這時,有個維吾爾族的中

↑新學期　160 cm×180 cm　皮紙礦物色箔　2011年

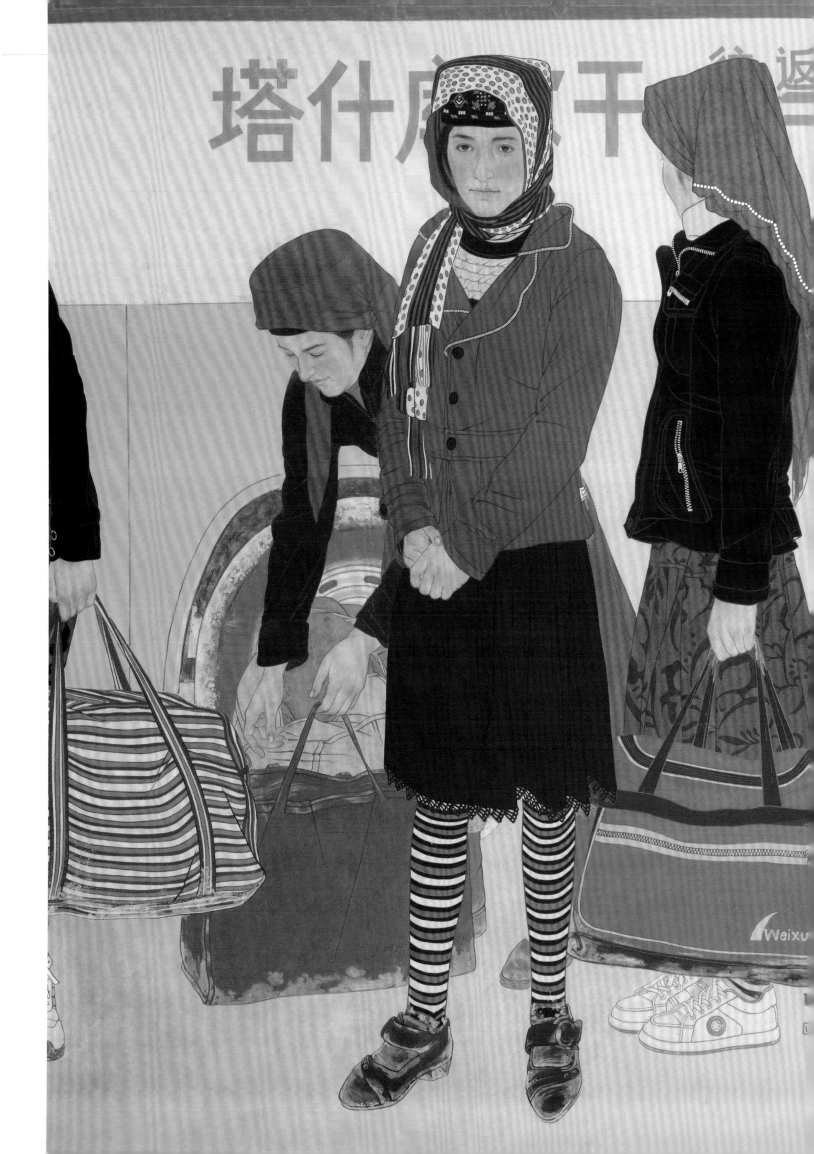

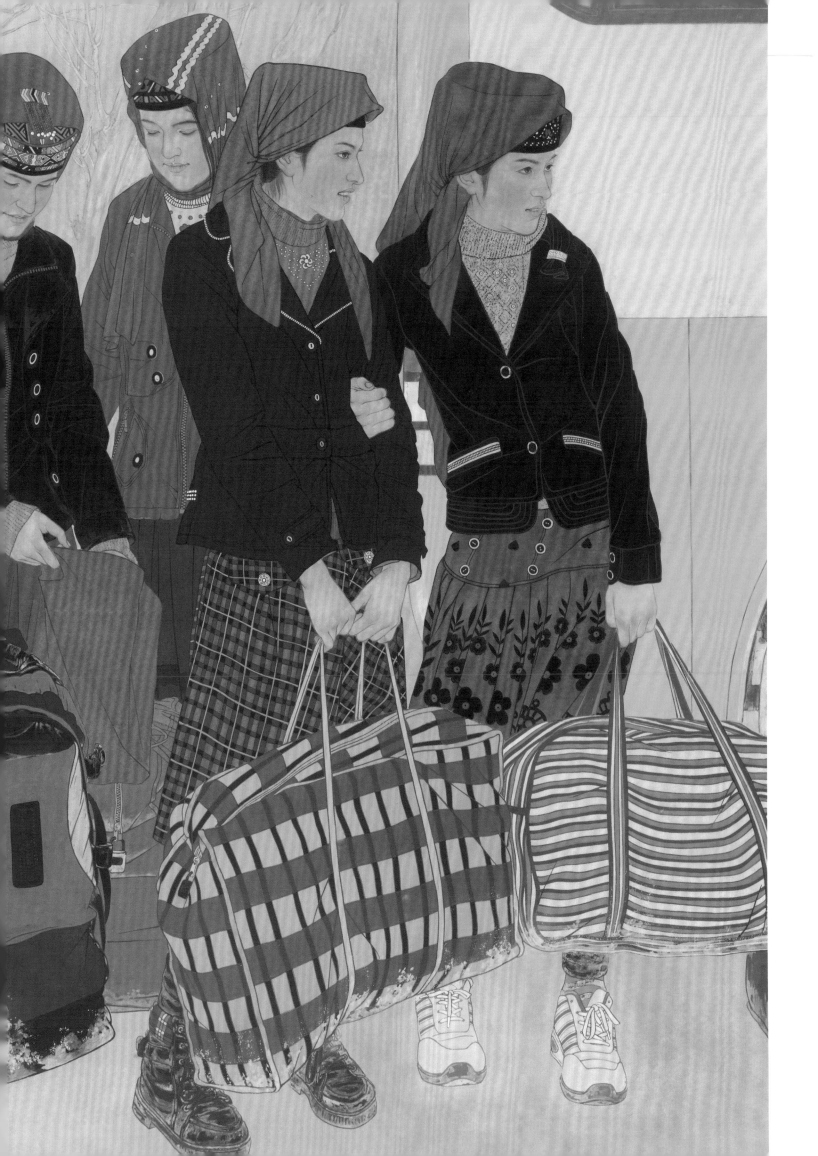

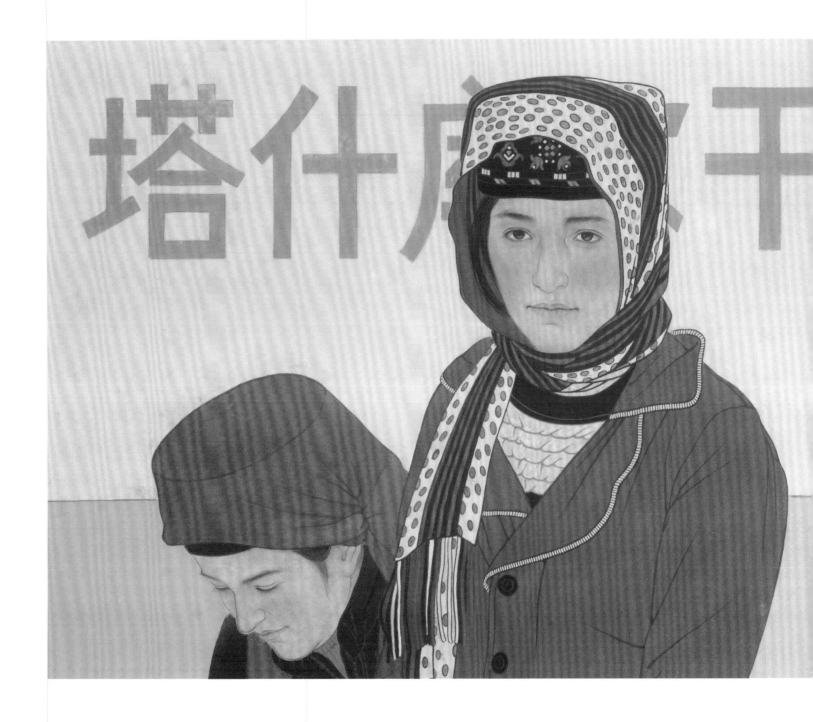

↑新學期（局部）

　　年漢子走過來，見我們是漢人，很熱情地打招呼，問我們去哪裡。他瞭解到我們的情況後，自我介紹說，他是站長，去塔縣的車正在等通知，很可能一會就發，讓我們在候車室等一等，有消息會通知我們。

　　大約過了半個小時，站長微笑著走過來，告訴我們可以上車了。啊！太棒了！沒想到這麼快問題就得到了解決！我們高興地檢票上車坐在靠前的兩個位子。司機告訴我們，還有一些乘客要去旅館接一下。

　　正疑惑間，大巴車停在了一家小旅館門前，早有一堆人等在那裡，大多是孩子，七八歲到十四五歲之間，看穿著是塔吉克族，每個人手裡拎著一兩個裝得滿滿的袋子，小孩子拿著的就是家裡農田用剩的化肥袋，大一點的孩子用的是那種廉價的旅行包。身後有幾個中年人，每個人招呼著兩三個孩子。見車一停，這些孩子十分匆忙地擁上車來。

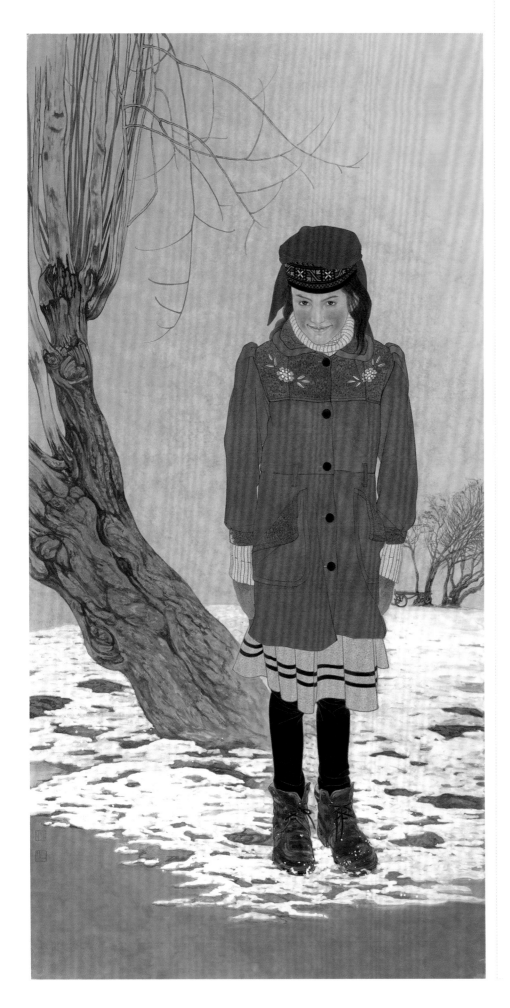

塔吉克族的語言對我們來說其實已
經與外語無異了，車廂裡除了我和愛人兩
個漢族人以外，其餘都是塔吉克族，我們
只能用眼神和他們交流！「你好！」一個
三十幾歲的男人和我打招呼，「你好！」
我很欣喜，「您會普通話？」「一點點！」
男人有點害羞地說。於是我們便開始了雖
然不太順暢但還能進行的簡單聊天。

他們這一群孩子，都是塔什庫爾乾
寄宿制學校的學生，剛剛在家裡過完寒
假，學校這幾天開學，家長們是送孩子來
上學的。他們全都住在離塔縣不是很遠的
鄉下，但是由於高原山區道路不通，所以
要步行幾十里山路，坐火車、大巴輾轉幾
百公裡，折騰一個星期左右，才能來到塔
縣。孩子們已是滿臉疲憊，卻又難掩開學
的喜悅，一個個在車上嘰嘰喳喳鬧個不
停，幾個中學生模樣的女孩子聚在一起說
著悄悄話，時而抿嘴害羞地偷笑。

聽到他們如此艱難的求學經歷，看到
他們洋溢著朝氣的稚嫩的笑臉，我莫名地
生起一種敬意！一種感動！

早春 180 cm×90 cm　皮紙礦物色箔　2014年

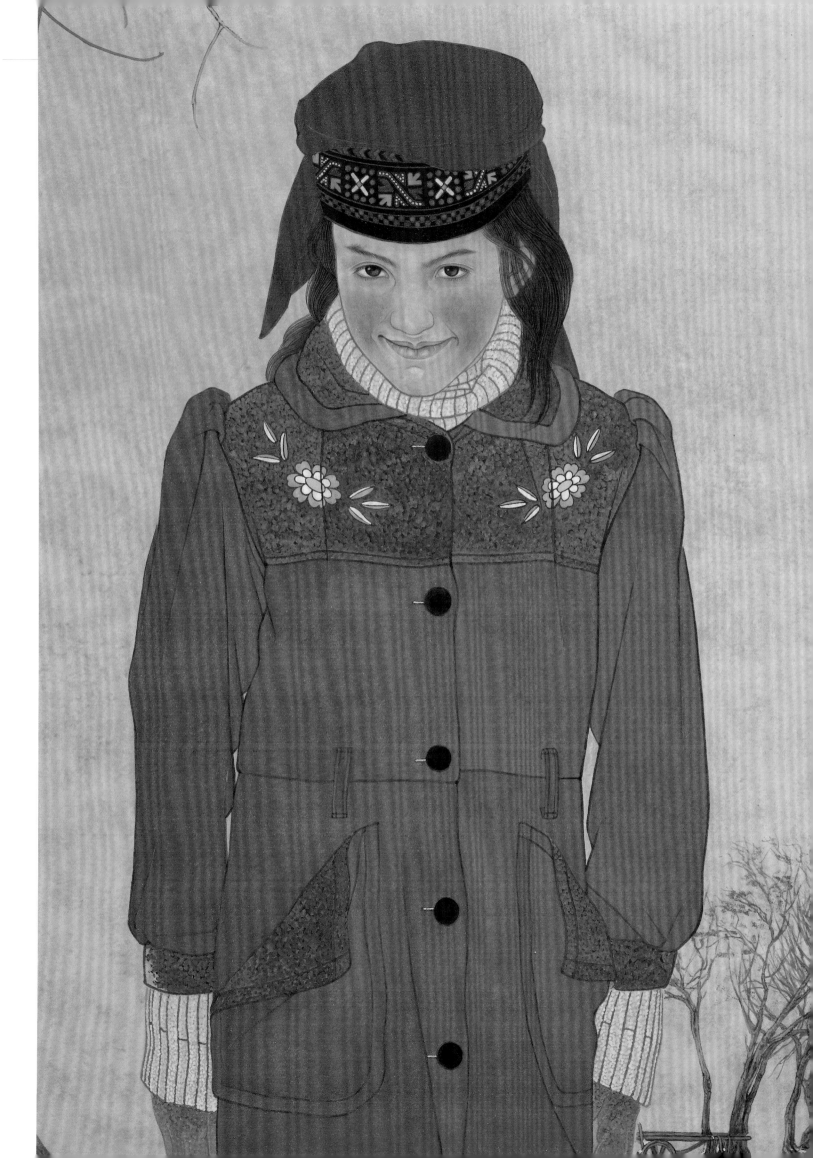

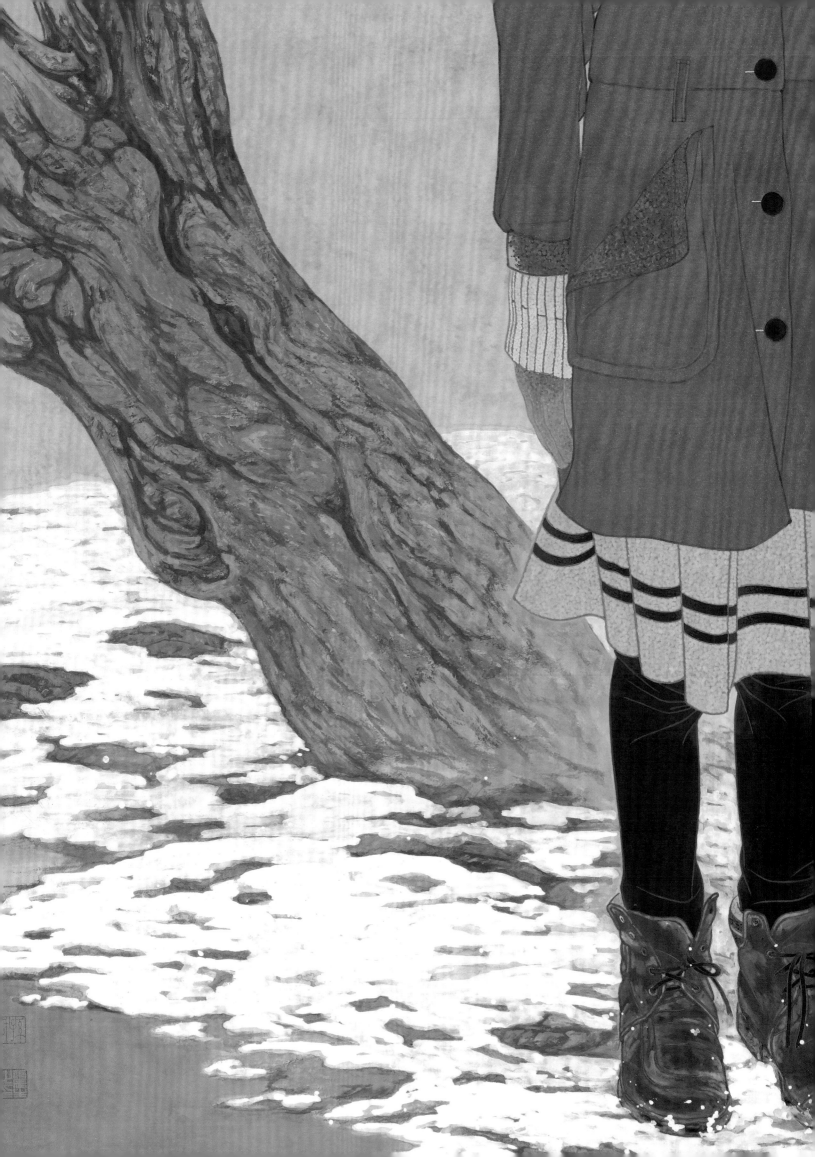

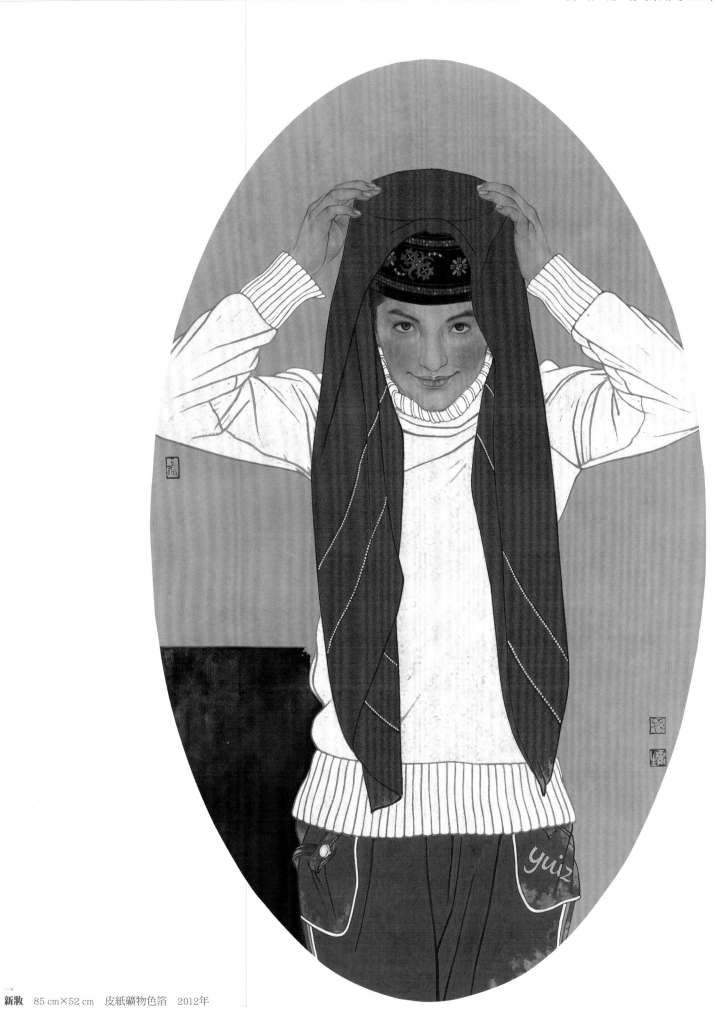

新妝 85 cm×52 cm 皮紙礦物色箔 2012年

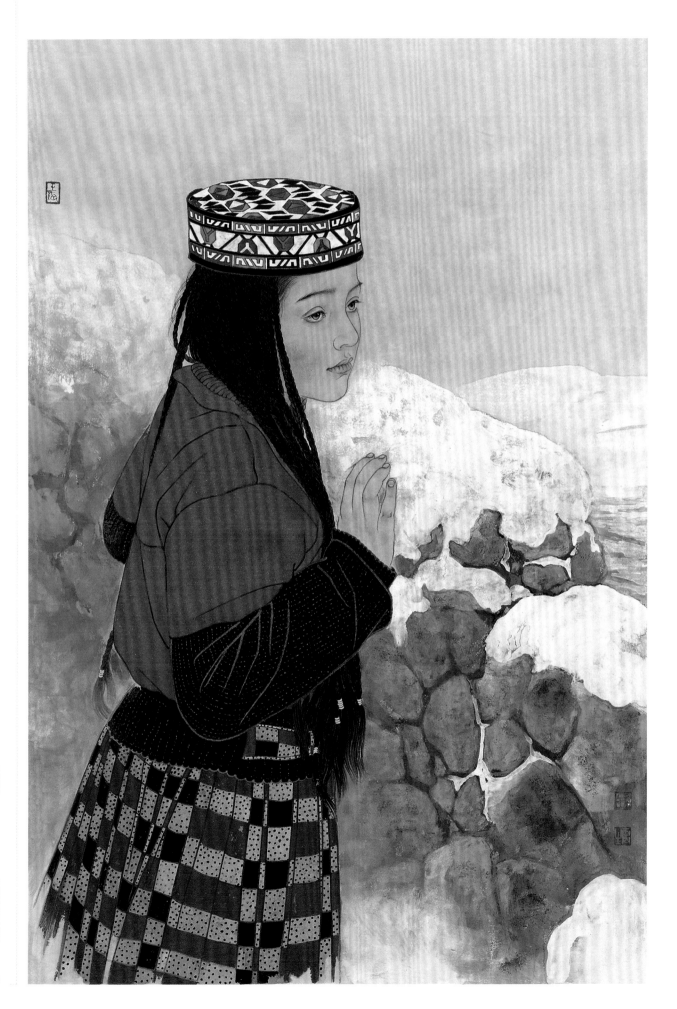

↑ 魔笛　82 cm×55 cm　皮紙礦物色箔　2012年

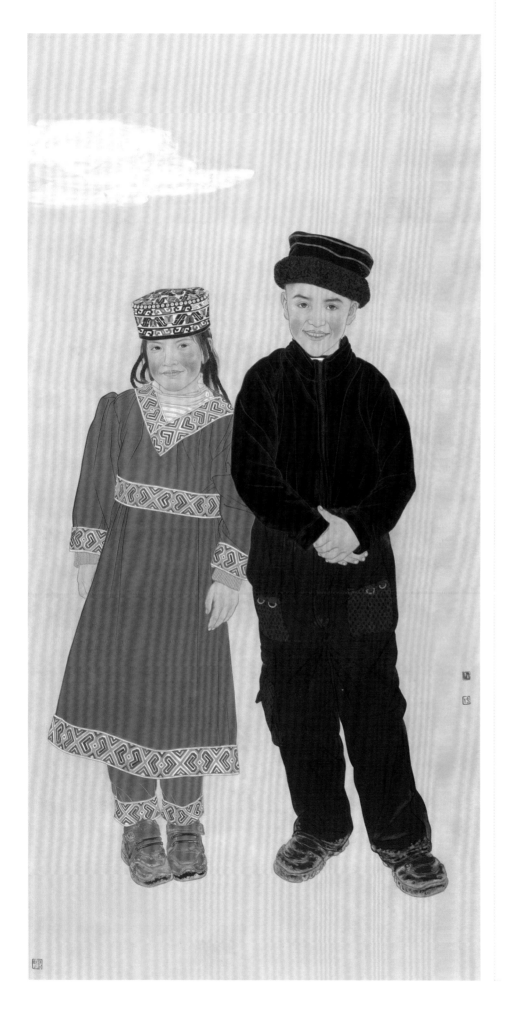

我倆　180 cm×90 cm　皮紙礦物色箔　2011年

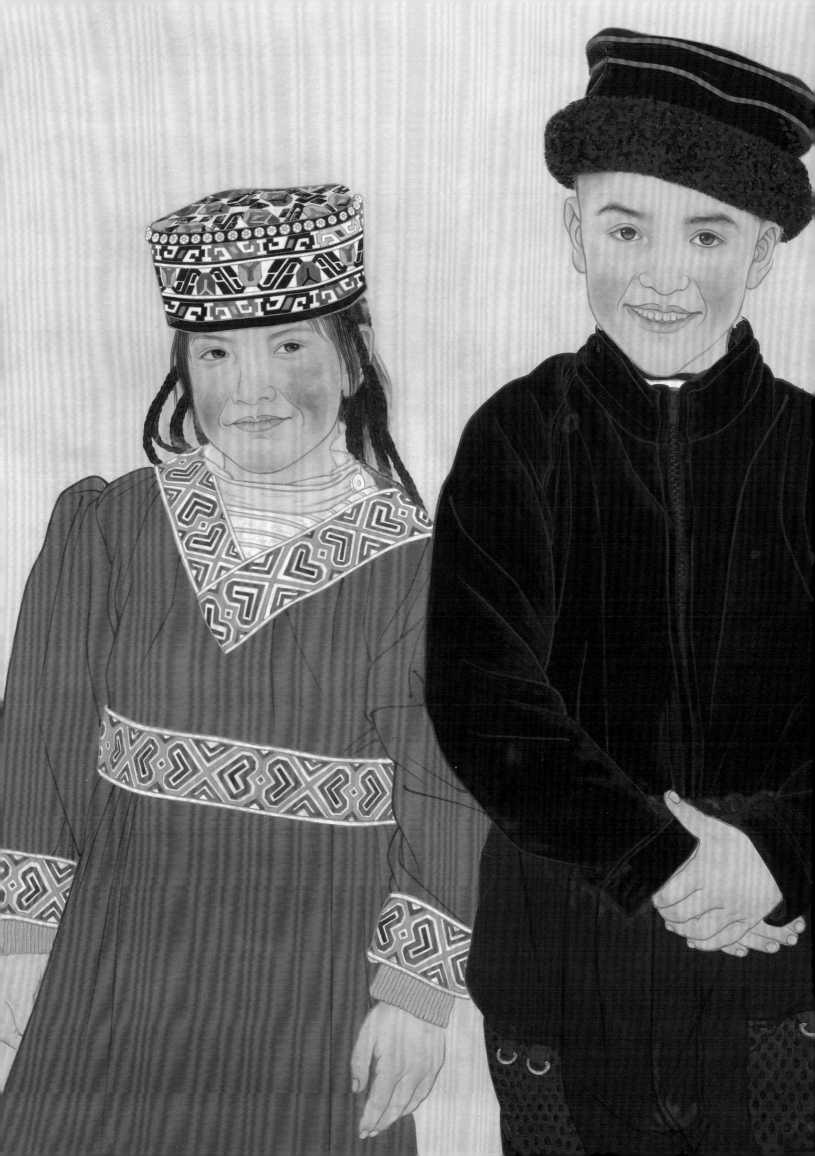

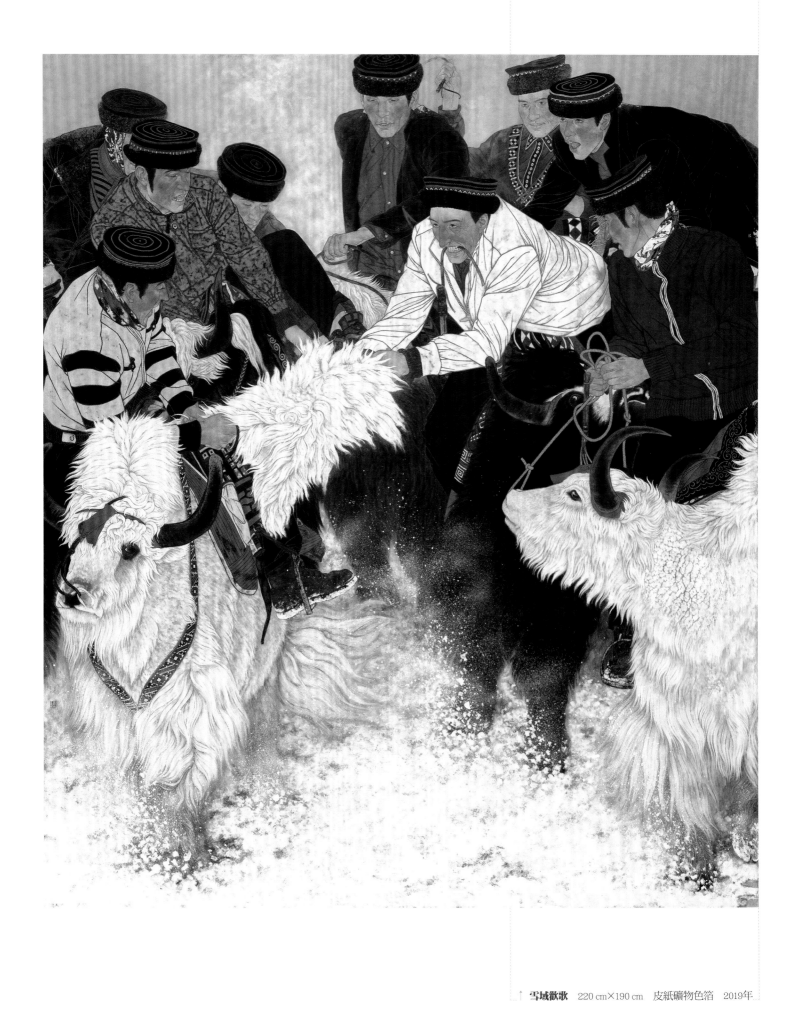

↑ **雪域歡歌**　220 cm×190 cm　皮紙礦物色箔　2019年

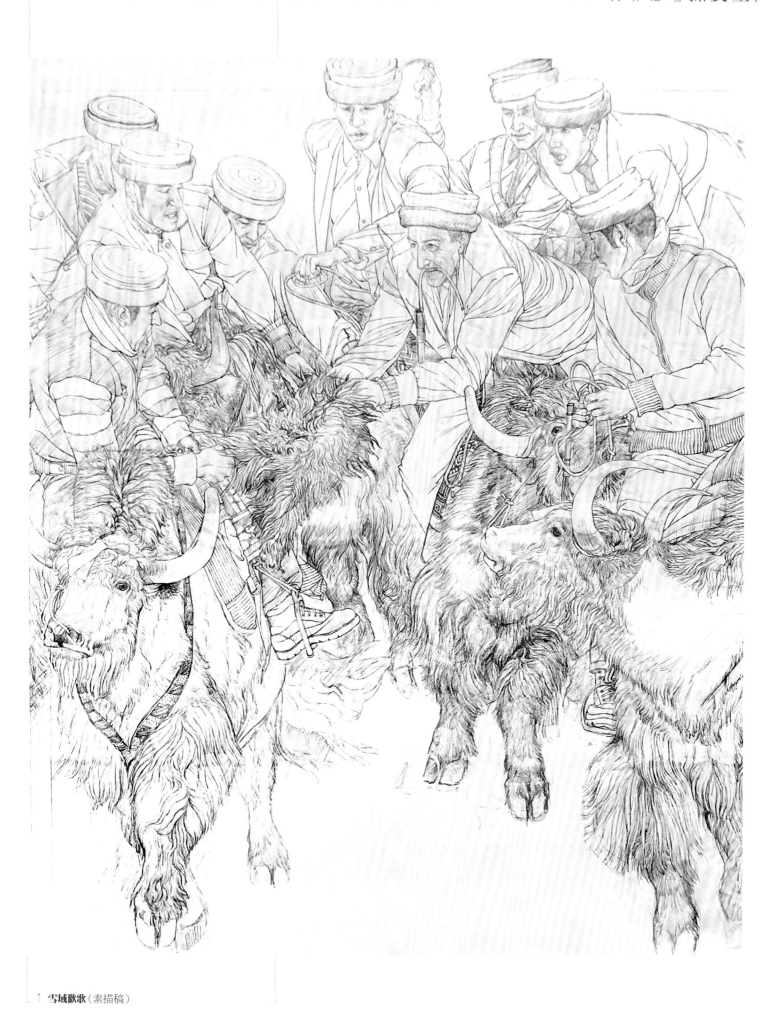

↑ 雪域歡歌（素描稿）

創作步驟

　　步驟一　起素描稿。根據提前設計好的人物組合和構圖起稿子，我不喜歡小稿掃描放大，我喜歡鉛筆起大稿子的過程，很過癮。小稿子細節也不夠充分，所以畫大稿可以充實完善細節。並且根據需要，也可以做一些小調整。

　　步驟二　礬紙、繃紙、刷蛤粉、刷墨底。

　　步驟三　這幅畫做的是敦煌土的底色，敦煌土用連筆一筆筆擺在畫面上，顏色畫出來要注意透氣、勻淨。可以根據需要多刷幾遍，直到呈現溫潤效果。

　　步驟四　過稿。

　　步驟五　墨筆勾線。注意皮膚和淺色衣服、白氂牛用淡墨，深色衣服、黑氂牛用重墨。

　　← 雪域歡歌（步驟圖）

步驟六　黑色犛牛、黑色衣物用墨色打底，紅色衣服用胭脂打底。

步驟七　鐵黑、象牙黑和岩黑表現不同深淺的黑色衣物，茶色分染出白色犛牛的結構，人物的臉、手打石綠底色。

步驟八　分染犛牛毛的結構，絲毛，紅色衣物用鐵紅、深赭石打底。

步驟九　刻畫細節，這是最費功夫的過程。犛牛須一遍遍深入，用不同深淺的顏色表現毛的質感，白色犛牛用中灰、淺麻灰、象牙白、蛤粉，由深到淺一點點提出來，黑色犛牛用象牙黑、鐵黑、焦茶、茶色也是由深到淺畫，雪地首先用赭石和石青畫出冷暖關係，之後用麻灰、水晶末一遍遍畫出雪的效果。人物臉部開始用水色分染結構。用不同深淺的朱磦、朱砂、燒硃砂畫紅色物品。

步驟十　深入刻畫人物表情，犛牛最後一遍提染，雪地用撒、噴、點的手法畫出雪屑飛揚的效果，製造氣氛。渲染遠處背景，整體把握大關係，調整完成。

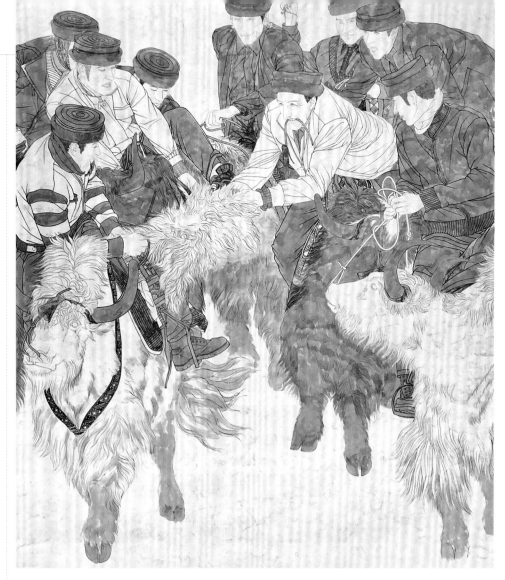

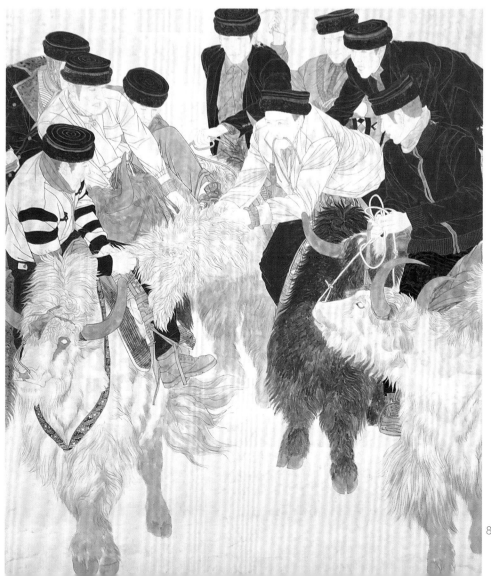

雪域歡歌（步驟圖）

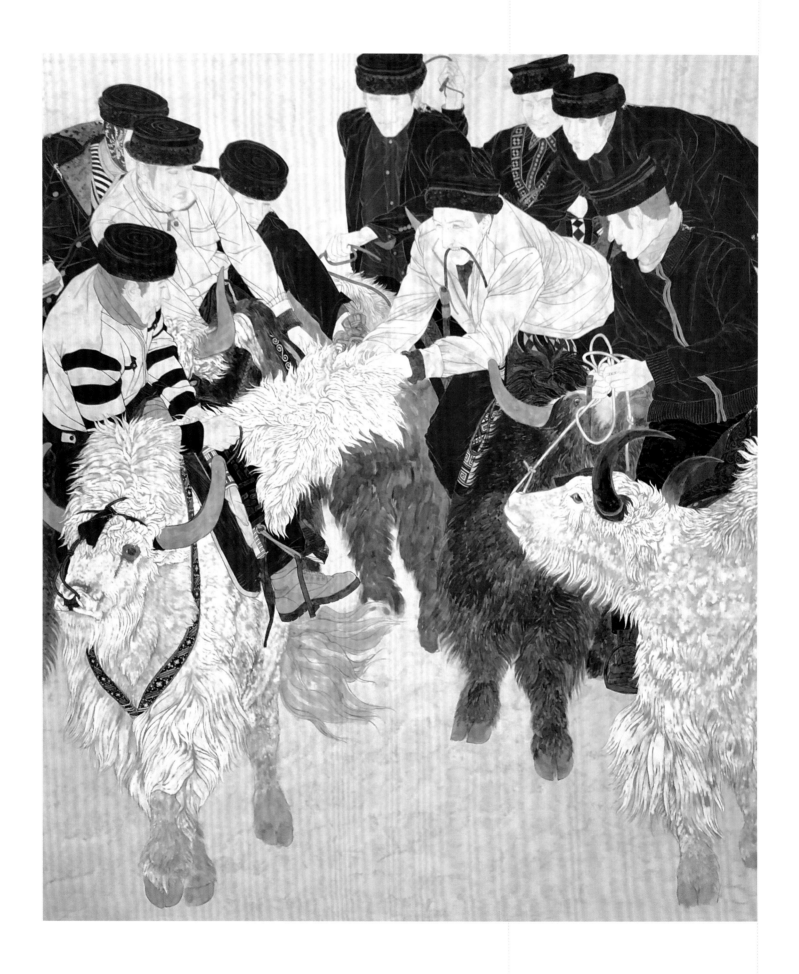

↑ 雪域歡歌（步驟圖）

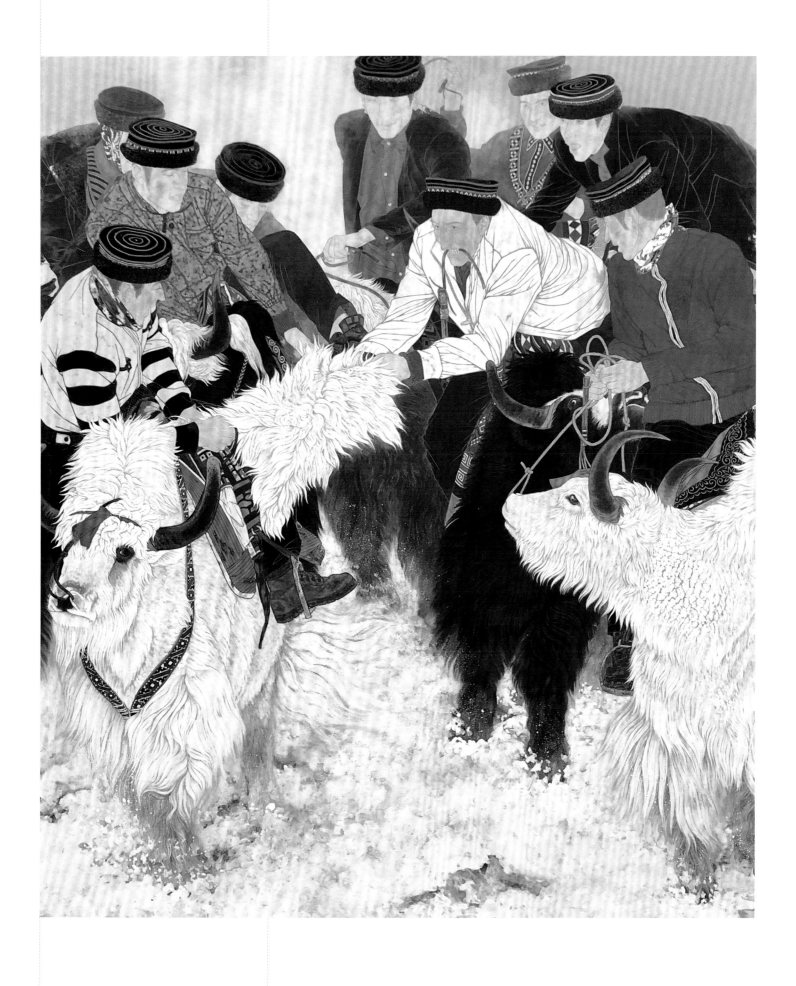

↑ 雪域歡歌（步驟圖）

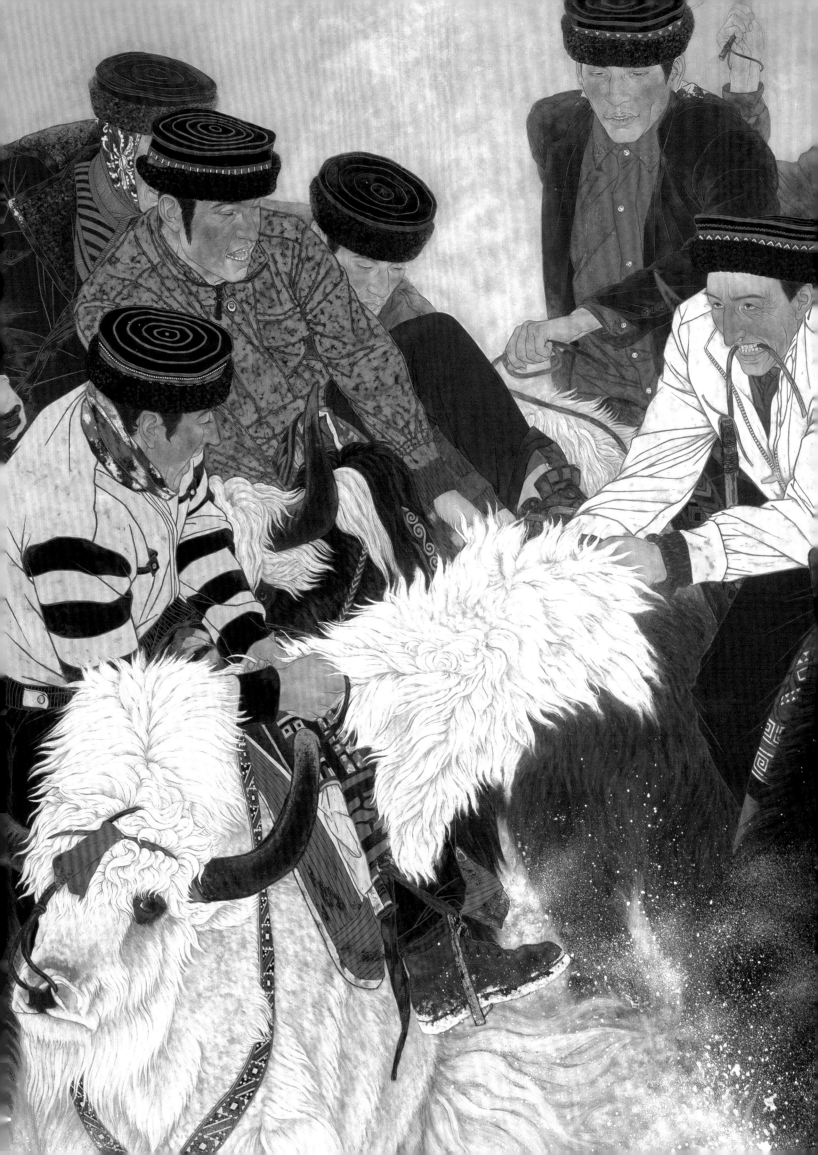

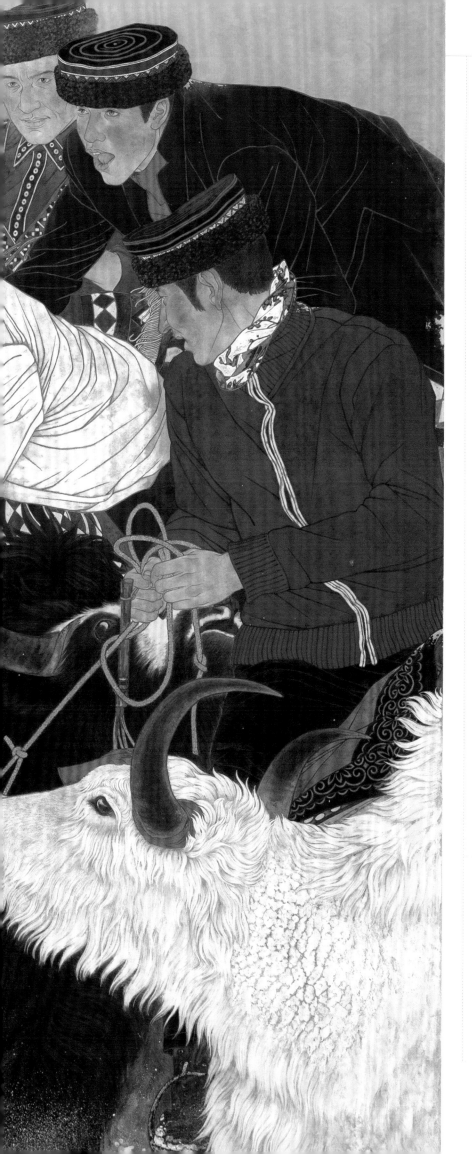

雪域歡歌（局部）

↑ **創作草圖**

← 雪域歡歌（局部）

雪域歡歌（局部）

雪域歡歌（局部）

蟲兒系列之四　50 cm×50 cm　皮紙礦物色箔　2014年

在新疆的20多天裡，給我印象最深的是塔什庫爾乾的孩子們，他們一個個如精靈般可愛，在他們長長的睫毛下，在他們大大的眼睛裡，在他們翹翹的嘴角邊，無不充盈著天真、淳樸、善良與聰穎。我把他們與昆蟲組合，取名《蟲兒系列》，讓我們將可愛進行到底！向我們已經遠去的童年致敬！

蟲兒系列之二 50 cm×50 cm 皮紙礦物色箔 2012年

以新疆塔什庫爾乾地區的孩子們為主要表現對象的《蟲兒系列》，將一個個孩童澄澈的眼神、不諳世事的純真聰慧表現得惟妙惟肖。細細觀賞畫中人兒，仿佛是與逝去的童年久別重逢，畫面中彌散的是一種陌生而又熟悉的親切之感。

以真誠敏銳之心洞察世事，以真摯敏感之心體悟人情，孫震生用畫筆勾勒出一個唯美的人物世界。浮生若夢，然生命之美卻以瞬間的筆墨之姿永恆凝註於宣紙之上，驚艷了歲月流年。（張婷婷）

↑蟲兒系列之五　50 cm×50 cm　皮紙礦物色箔　2014年

孫震生聚焦於新疆塔吉克族孩子，在《蟲兒系列》裡將蟲兒與孩子組合於一紙，在小孩與小蟲的交流中含蓄著小生命的可愛。在《新學期》與《新妝》中，他又敏銳地捕捉到塔吉克族人對紅色的崇愛，以紅頭巾、紅衣服塑造了一批中學生火熱的青春形象。不僅僅因為我熟悉塔什庫爾乾而偏愛這些畫，更緣於震生的技巧的魅力和人性的真純。（劉曦林）

蟲兒系列之六 50 cm×50 cm 皮紙礦物色箔 2014年

← 印象 —— 喀納斯　90 cm×60 cm　皮紙礦物色箔　2010年

← 印象——天池　90 cm×60 cm　皮紙礦物色箔　2010年

← 印象——賽里木 90 cm×60 cm 皮紙礦物色箔 2010年

← 印象——魔鬼城　90 cm×60 cm　皮紙礦物色箔　2010年

那年——夏至　158 cm×135 cm　皮紙礦物色箔　2015年

→ **深藍** 83 cm×54 cm 皮紙礦物色箔 2014年

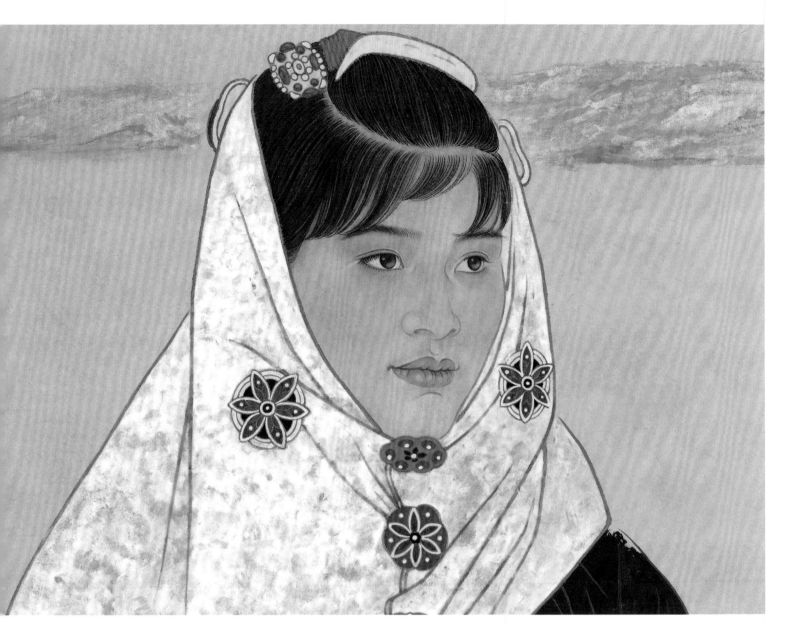

↑ 深藍（局部）

　　孫震生對重彩設色也積累了很豐富的經驗，並逐漸成為他的特色。在傳統人物畫里，線條是骨，色彩是肉。只有線條而沒有色彩，那是線描。有線條有色彩才是有完整意義的人物畫。但是相比古代印度，中國傳統繪畫的色彩使用方法還是比較簡單，尤其在放大畫面後，這種簡單表現得更明顯。孫震生的設色有塊面感，但更講究塊面中的豐富性，遠觀整體感強，近看局部耐細讀，深入淺出，乾淨而不悶不膩。這是他對色彩的控制能力，也是在創作上的深入能力。近年來他迷上了敦煌壁畫，敦煌壁畫上溯印度，近接西域，在設色上主要還是遵循「凹凸法」原則，方法也以平鋪為主，而不是案台繪畫那樣的三礬九染。敦煌壁畫這樣的特點是與壁畫材質本身有關的，如果完全用這一套方法搬到案台繪畫上肯定不行。我們在孫震生的作品上沒有看到敦煌式的設色法，但是能感覺到他所吸收到的敦煌色彩的氣質: 厚重而亮麗。（仇春霞）

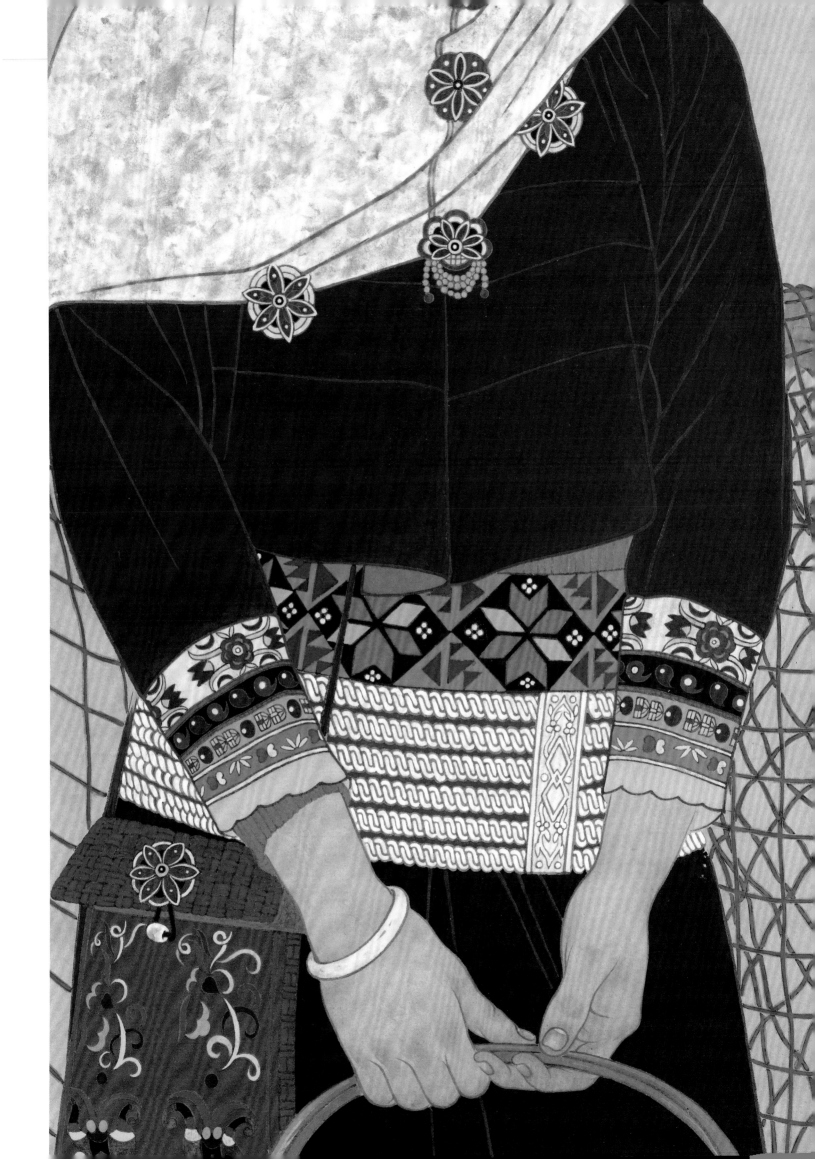

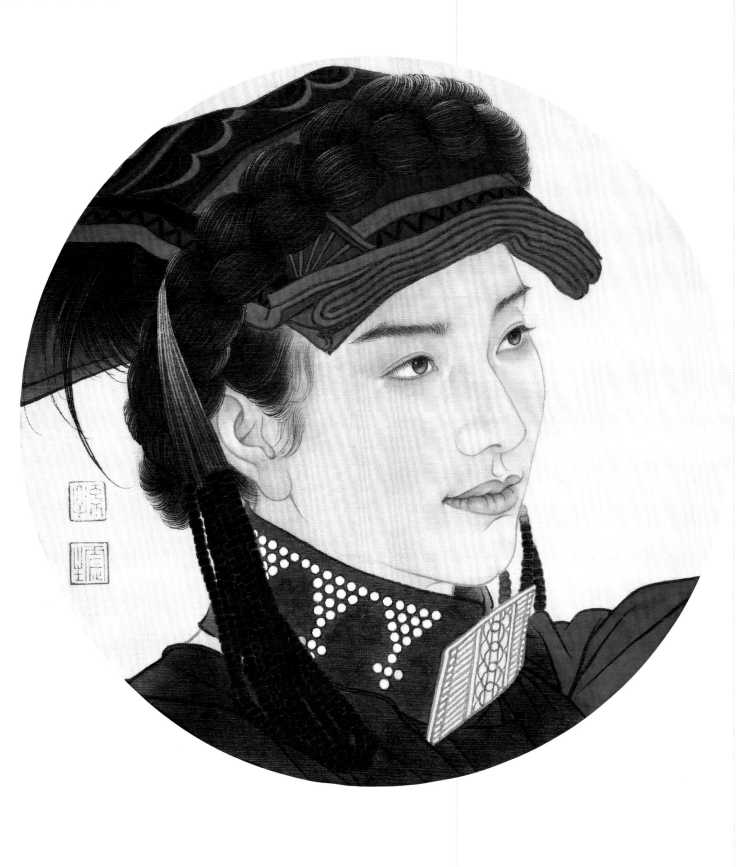

↑ **那年花開宮扇系列之六**　26 cm×26 cm　絹本設色　2017年

　　人物畫的創作「寫形不難，寫心惟難」，因為人的內心是最難琢磨的。在捕捉人物情態方面，孫震生獨具匠心，他筆下的人物形象表情豐富，或嗔或喜，或憂或思，均因人而塑造。動態自然，或站或蹲，或半倚，或俯

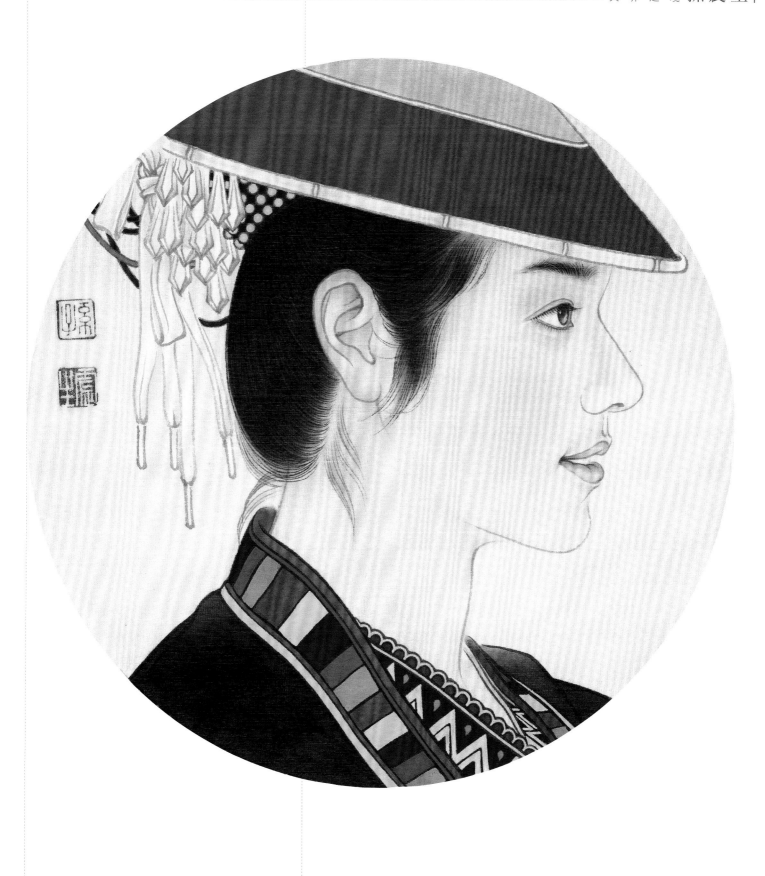

↑那年花開宮扇系列之七　26 cm×26 cm　絹本設色　2017年

拾，都綽約多姿，各呈其美。所謂寫心，就是透過引發心靈的衝動，以藝術
純化的手段來表現人物內心情緒，在線條與墨色節律中孕育出生命活力。
（趙曙光）

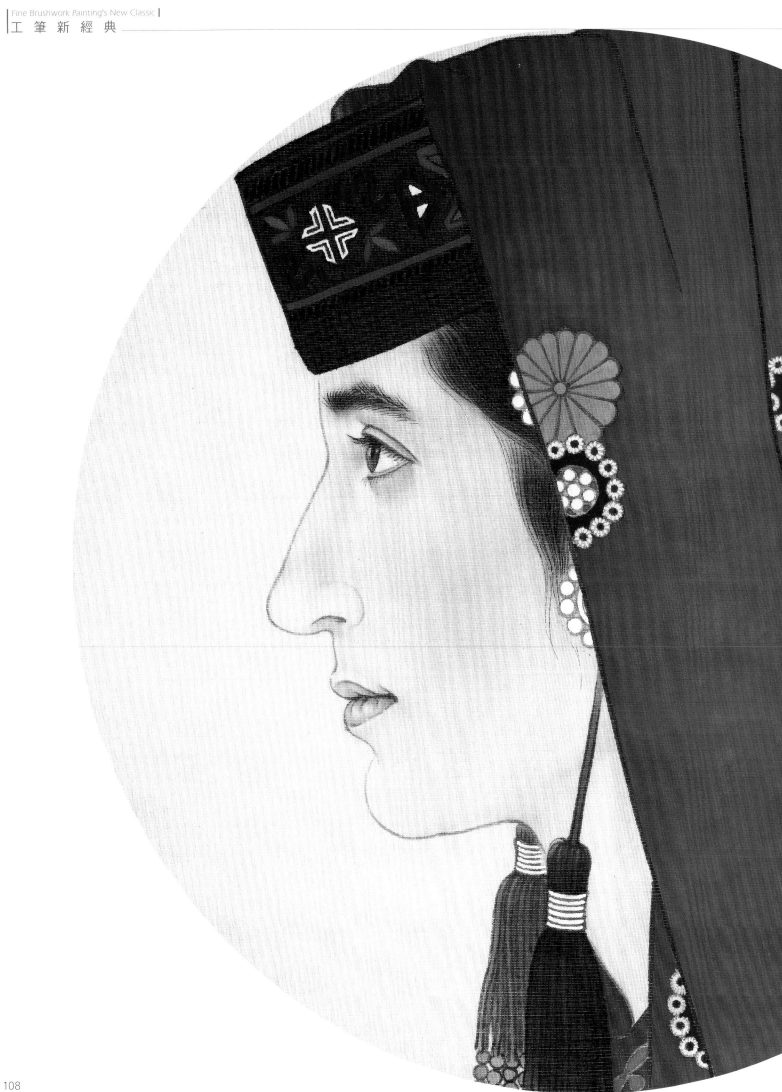

「自古美人如名將，不許人間見白頭。」如花美眷，似乎總敵不過流年似水。美人遲暮，總會讓人感嘆和哀傷。然而，在孫震生的筆下，無論是天真可愛的少女，還是勤勞樸實的母親，抑或是垂垂老矣的祖母，都蘊含著獨有的生命之美。勾線落墨、皴擦渲染之間，他把女性的美描繪得淋漓盡致。

師從著名工筆人物畫家何家英先生，孫震生始終堅守著嚴謹的創作態度，秉承著「盡精微、致廣大」的創作理念以及「真善美」的創作風格。多年來，他一直致力於找尋一套屬於自己的繪畫語言。他的畫滲透著岩彩礦物色的晶瑩與亮麗，同時也借鑒了壁畫的斑駁與厚重，從而形成了個性鮮明的特色，在當今的工筆人物畫領域裡顯示了其不凡的功力。（張婷婷）

←
那年花開宮扇系列之十一　26 cm×26 cm　絹本設色　2017年

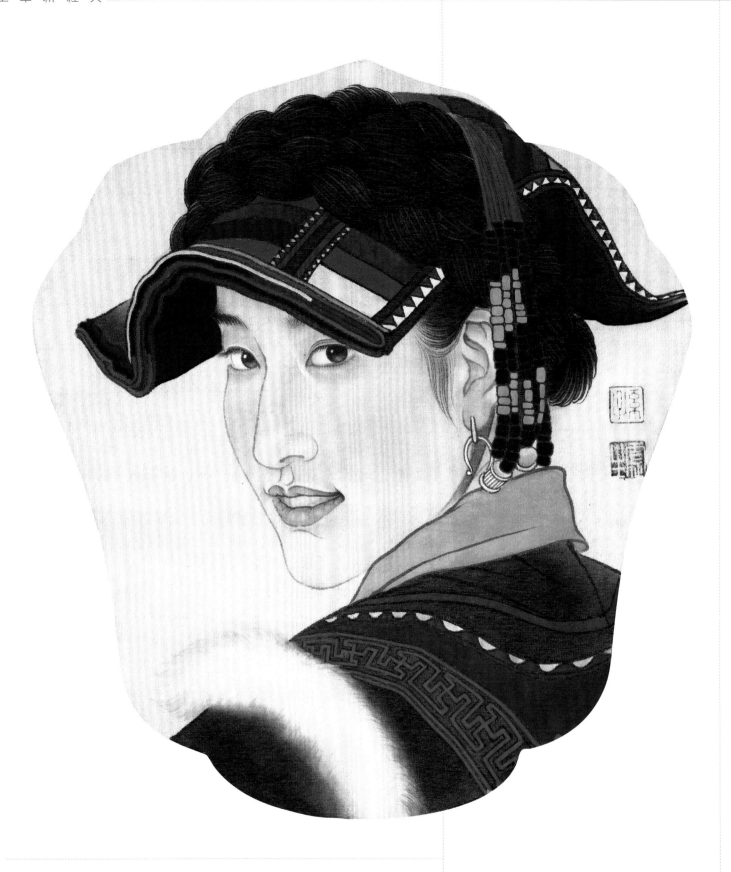

這幅《那年花開宮扇系列之十》描繪了一位驀然迴首的美人。她青春正好，新樣
靚妝，人物造型結構嚴謹，筆墨毫不落空，舉重若輕地勾勒暈染如胭脂勻註、蟬翼數
疊，仿佛能感觸到人物纖細輕盈的骨骼、吹彈可破的肌膚和游絲牽輓的髮髻。微微回
頭的動勢也自然生動而又極盡巧妙的理想美。美人的嘴角微微上翹，似笑非笑，雙眸
蘊含著似有若無的愁緒。

↑那年花開宮扇系列之十　29 cm×26 cm　絹本設色　2017年

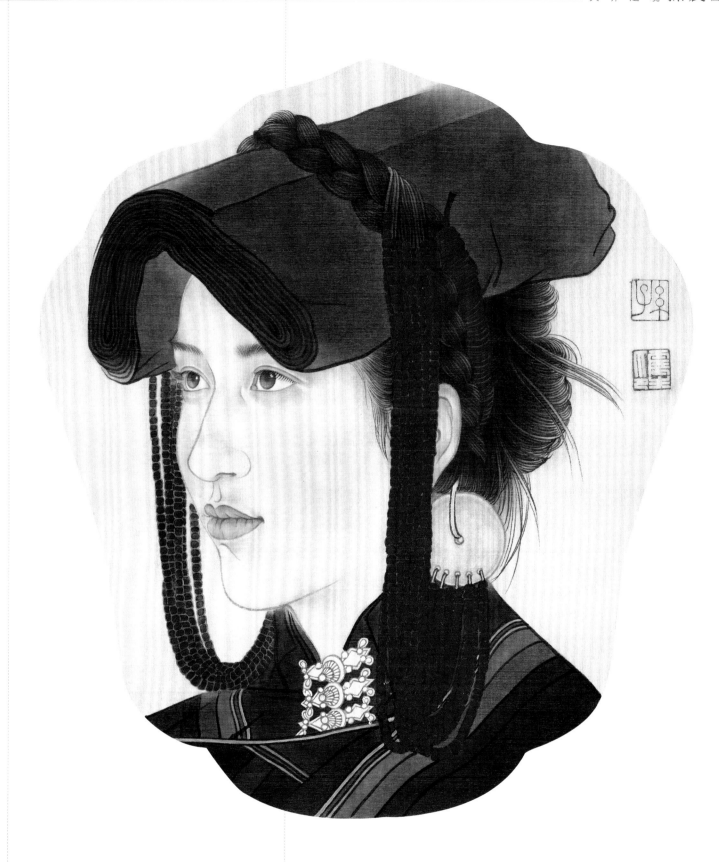

↑**那年花開宮扇系列之二**　29 cm×26 cm　絹本設色　2017年

　　欣賞孫震生的一系列作品，難免會被其中的色彩所吸引。比如他的《那年花開宮扇系列》作品，畫面中的設色無不清新雅麗、動人心扉，再加上清秀溫婉的少女形象，自然洋溢出一種靜謐、深遠而恬淡的審美理想。即便是以藏族群眾生活為題材的作品《聖徒》，也帶給人一種清爽超然的心緒，讓人感受著意境之美和生命之樂。（趙曙光）

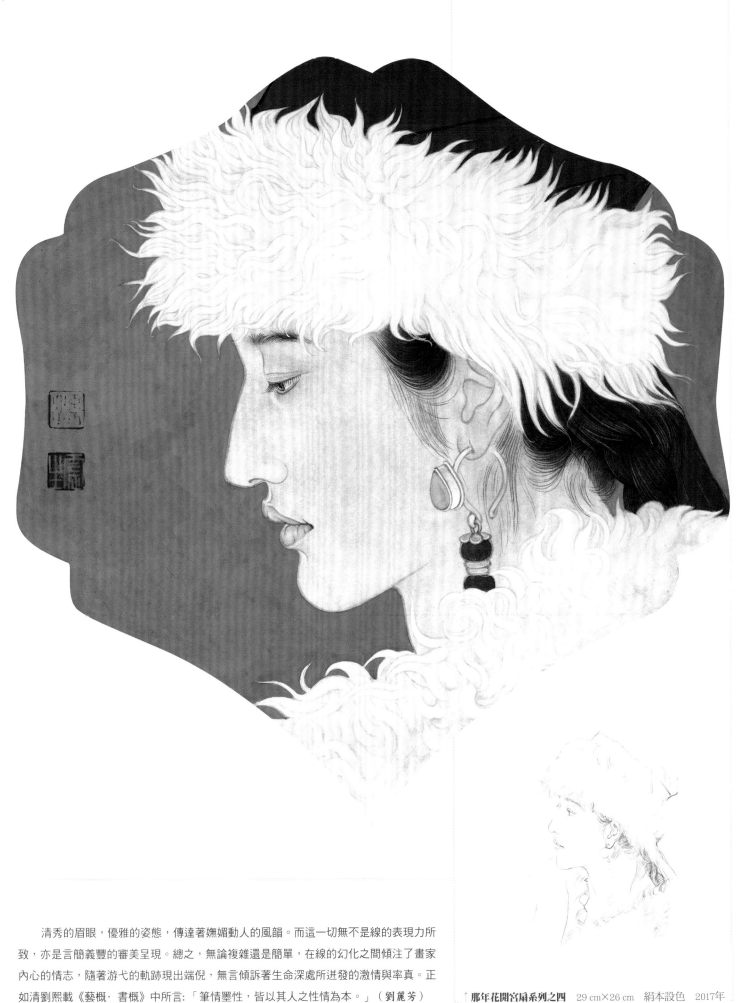

清秀的眉眼，優雅的姿態，傳達著嫵媚動人的風韻。而這一切無不是線的表現力所致，亦是言簡義豐的審美呈現。總之，無論複雜還是簡單，在線的幻化之間傾注了畫家內心的情志，隨著游弋的軌跡現出端倪，無言傾訴著生命深處所迸發的激情與率真。正如清劉熙載《藝概·書概》中所言：「筆情墨性，皆以其人之性情為本。」（劉麗芳）

↑那年花開宮扇系列之四　29 cm×26 cm　絹本設色　2017年

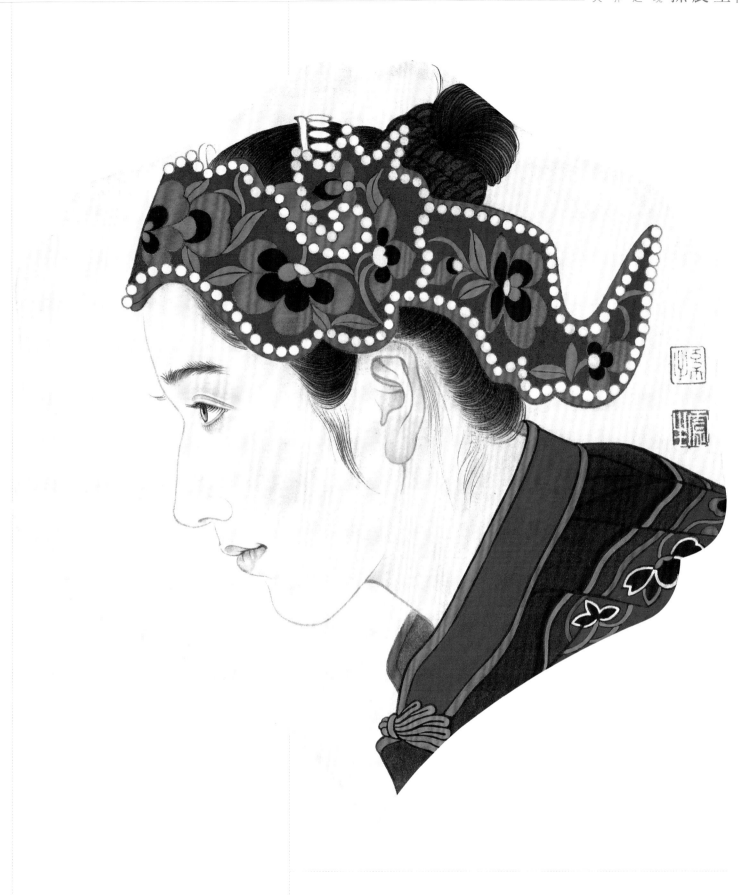

↑**那年花開宮扇系列之八** 29 cm×26 cm 絹本設色 2017年

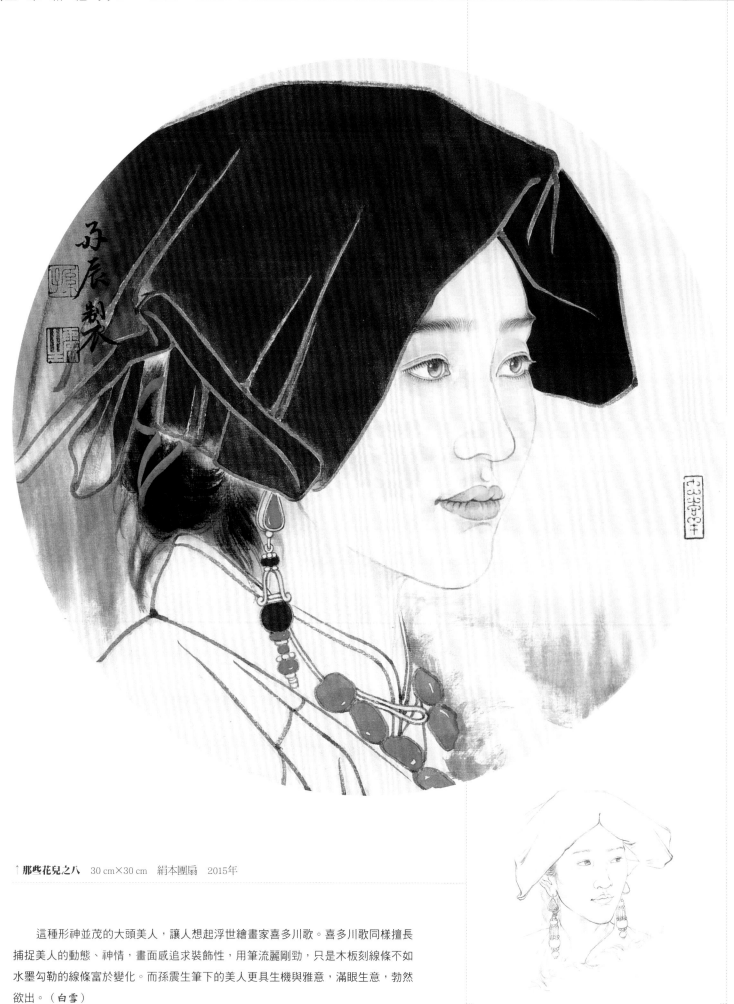

↑**那些花兒之八**　30 cm×30 cm　絹本團扇　2015年

　　這種形神並茂的大頭美人，讓人想起浮世繪畫家喜多川歌。喜多川歌同樣擅長
捕捉美人的動態、神情，畫面感追求裝飾性，用筆流麗剛勁，只是木板刻線條不如
水墨勾勒的線條富於變化。而孫震生筆下的美人更具生機與雅意，滿眼生意，勃然
欲出。（白雪）

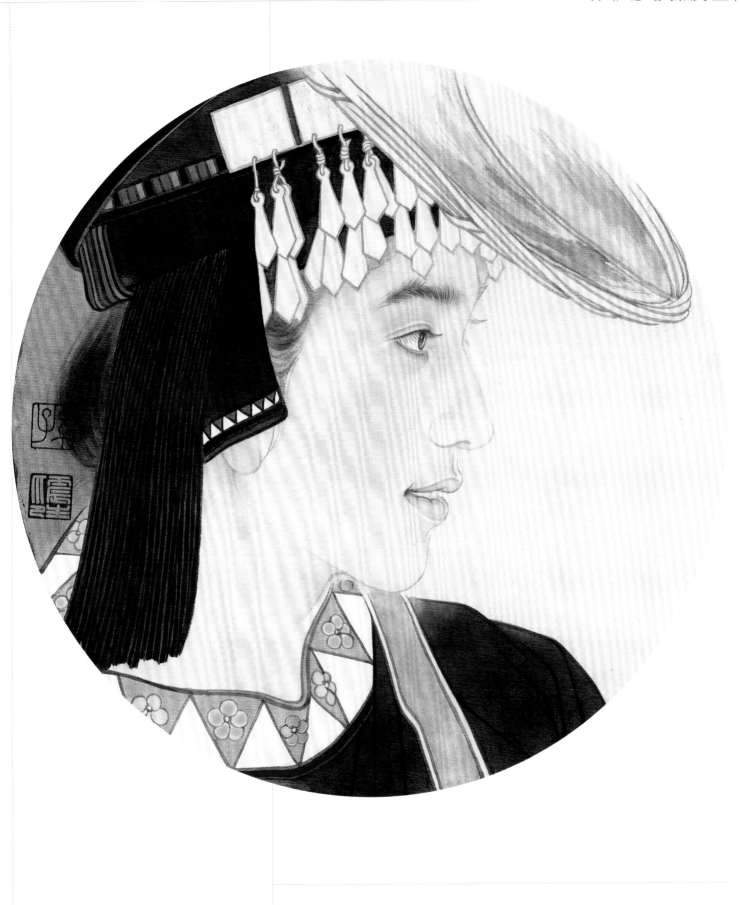

↑**那些花兒之十七** 27 cm×27 cm 絹本團扇 2016年

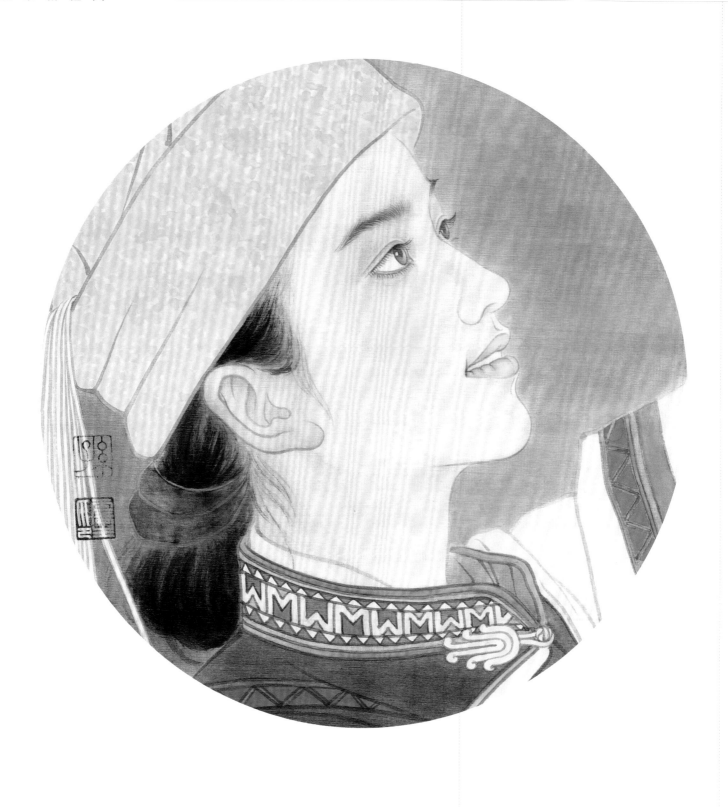

孫震生筆下的女性形象，如同一朵清新淡雅的白蓮，帶給觀者洗滌心靈的美感和精神的顫動。在這幅作品中，洋溢著民族風情的年輕女子側面而立，那明亮的雙眸，淡淡的憂傷，帶給人以嫻雅、沉靜之感。在人物形象的塑造上，此畫採用工寫相兼的形式，塑造出典雅清麗的女性氣質。他以敏銳的筆觸捕捉人物須臾間的情

↑ 那些花兒之十五　27 cm×27 cm　絹本團扇　2016年

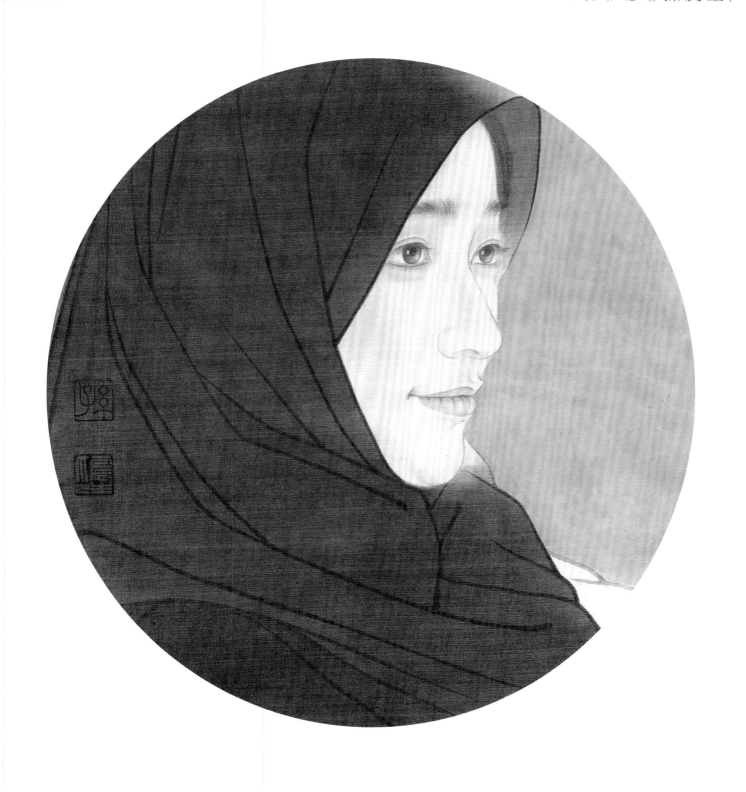

那些花兒之十八 27 cm×27 cm 絹本團扇 2016年

態，筆墨細膩而靈動，工寫之間刻畫出打動人心的人物情態。畫家的筆墨充滿了靈性，將人物內心情感凝聚筆端，使之自然流露。畫中女子的神情真切而又委婉，精微而又含蓄，既有對青春之美的留戀，也有對美好生活與人性的詠嘆。她仿佛幽居山谷的仙子，蕩滌了凡間的世俗雜念，呈現出一種靜逸出塵的境界。（趙曙光）

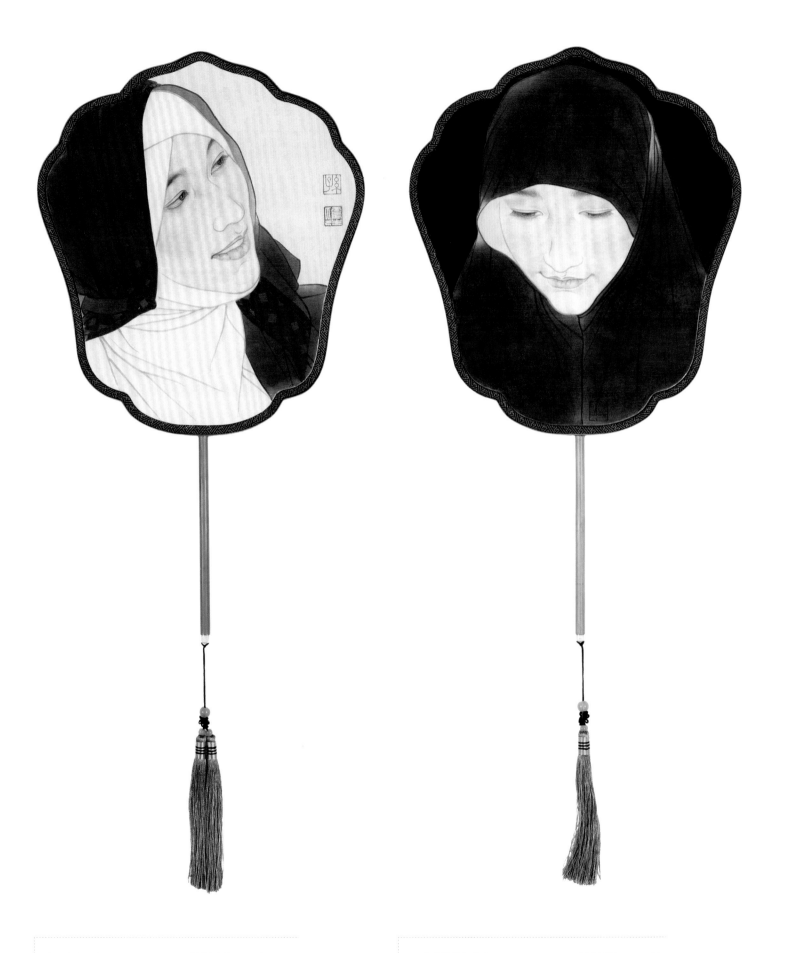

↑**那些花兒之九**　30 cm×27 cm　絹本團扇　2016年

↑**那些花兒之十二**　30 cm×27 cm　絹本團扇　2016年

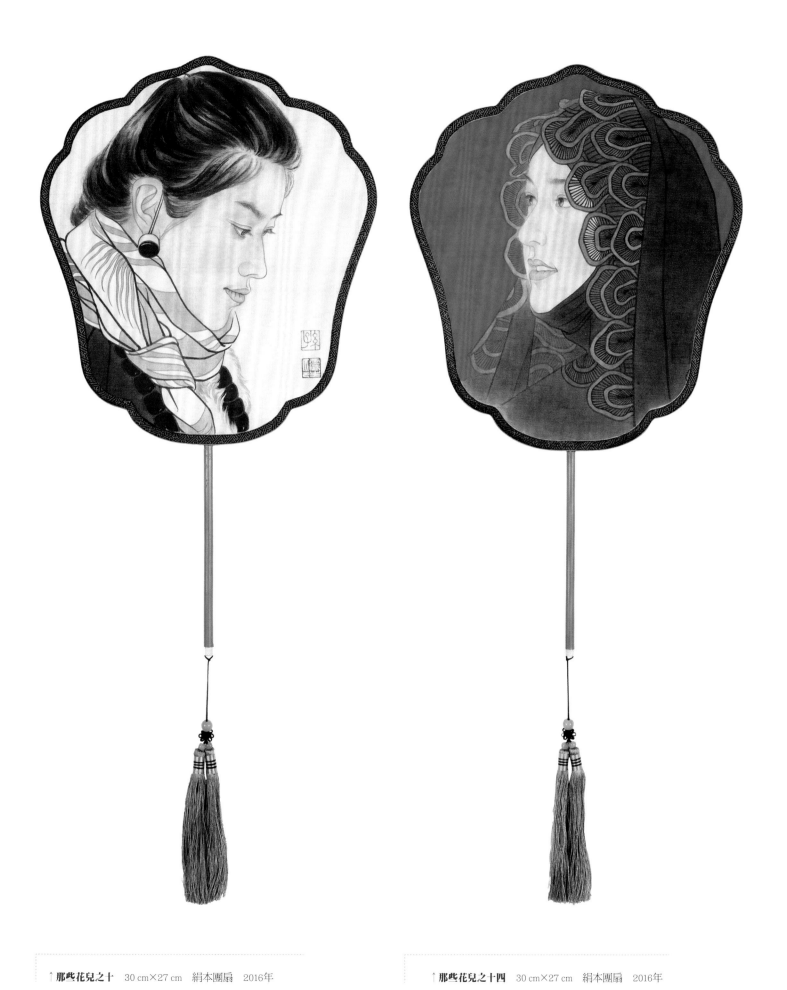

↑**那些花兒之十** 30 cm×27 cm 絹本團扇 2016年

↑**那些花兒之十四** 30 cm×27 cm 絹本團扇 2016年

豆蔻年華

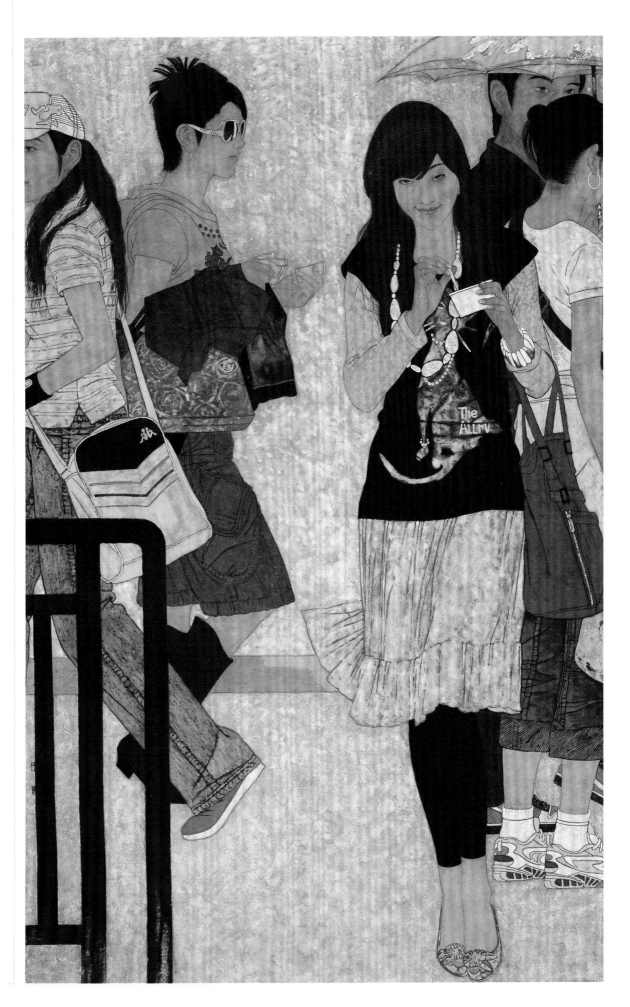

→ 麗日　140 cm×90 cm　皮紙礦物色箔　2007年

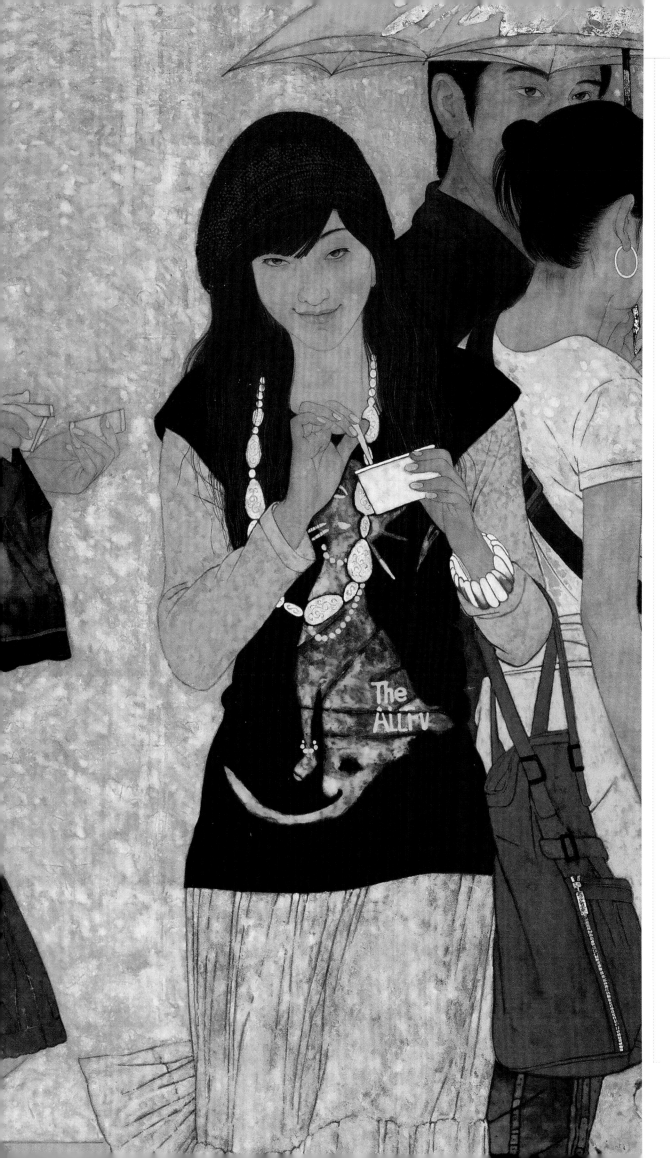

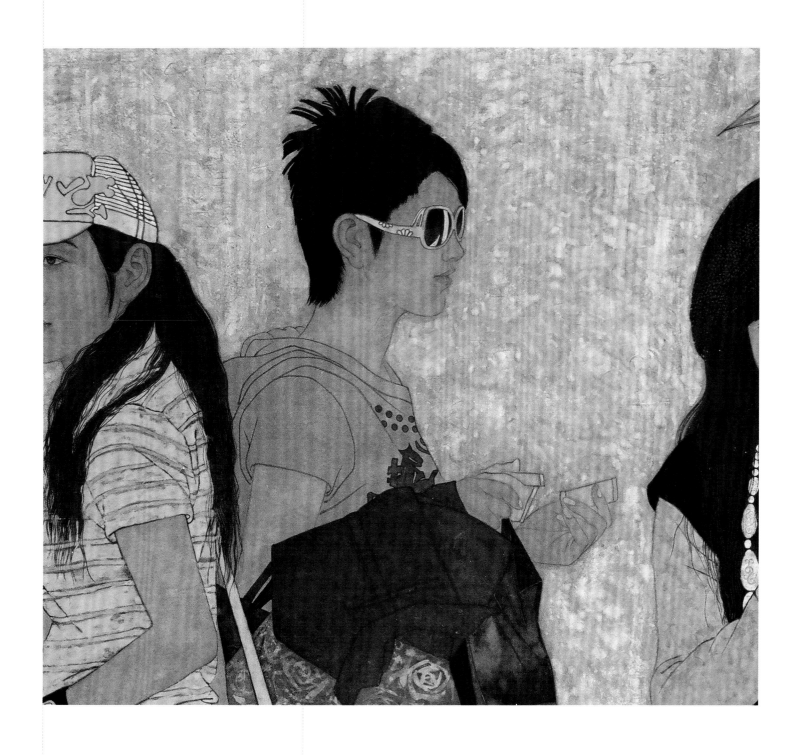

↑**麗日**（局部）

在創作中，畫家運用嫻熟的水墨語言，在看似漫不經心地塗抹中注入了自己豐富的情感。變化的筆觸在層層暈染中留下空濛的痕跡，訴說著一個又一個美麗的夢境。這種特點進一步外延到了其他題材的創作上，在他筆下，無論工筆人物、寫意人物，還是沒骨花鳥，無不洋溢著一種清新、淡雅、靈動、出塵的氣質，呈現出一種心靈深處生命運行的軌跡。（趙曙光）

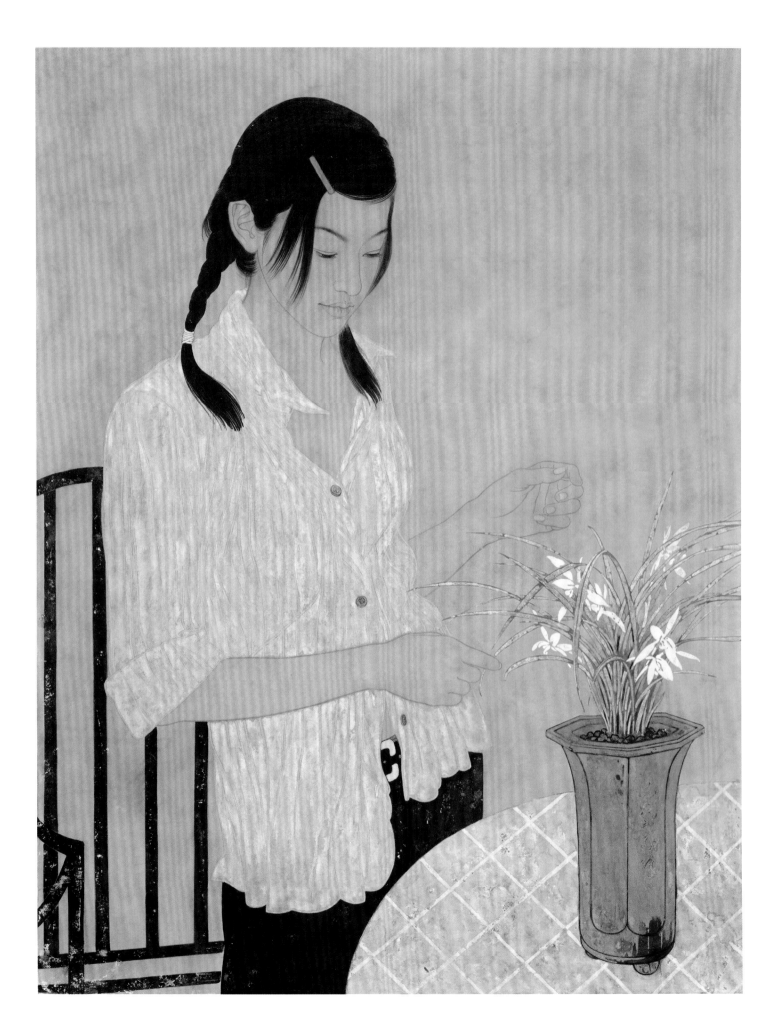

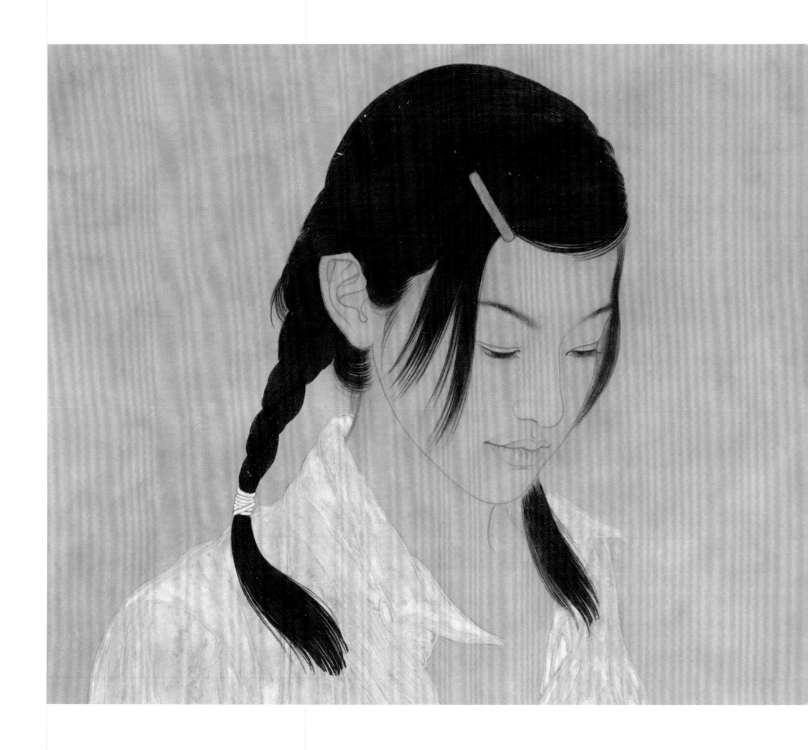

幽蘭（局部）

孫震生融寫實精神和東方詩意為一體，並吸收中國傳統工筆畫的藝術精髓，創
造出的女性形象靈動可人，充滿意境美。「蒹葭蒼蒼，白露為霜。所謂伊人，在水一
方。」在這幅工寫結合的女性畫中，一位妙齡女子正低頭撫弄花朵，她嘴角含笑，
仿佛在等待著愛人，脈脈之情躍然紙上。簡潔的線條，將女孩的小心思描繪得細膩有
加，素雅的配色，讓畫面更添一絲浪漫唯美。孫震生以自然、單純的基調來營造意
境，將心中的嚮往和審美追求，寄予在他筆下的那些來自都市、鄉村或是少數民族的
少女身上，讓人不自覺地走入他的畫中，在畫中沉醉。（白雪）

幽蘭　92 cm×72 cm　皮紙礦物色箔　2008年

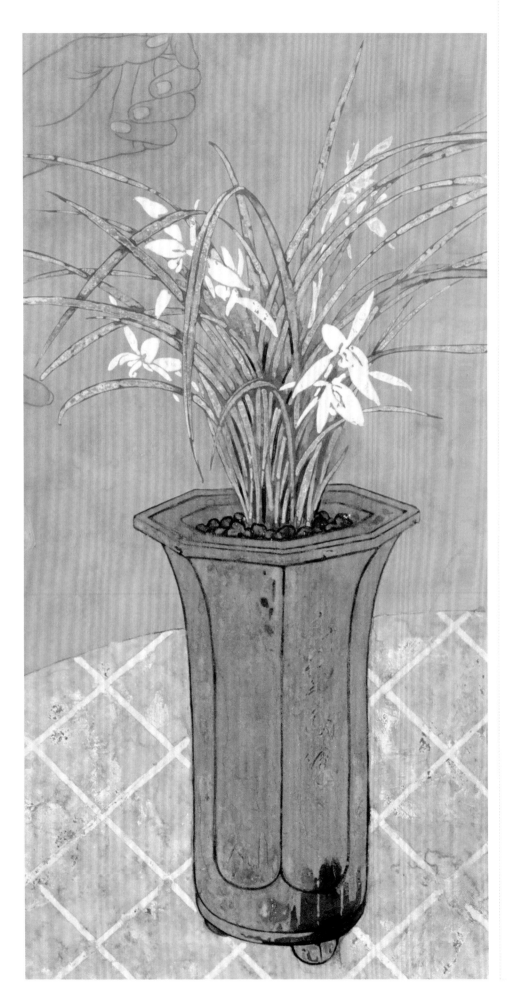

幽蘭（局部）

→ 夏至　90 cm×60 cm　皮紙礦物色箔　2016年

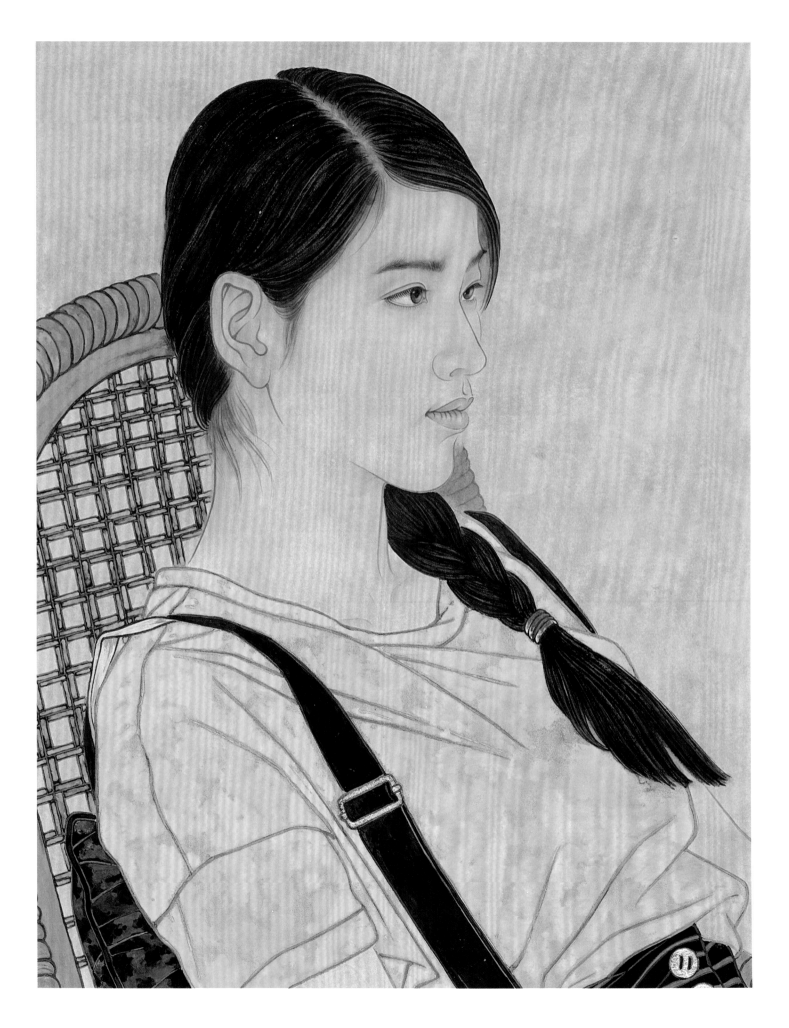

↑夏至（局部）

　　孫震生對工筆人物畫的研究由來已久，尤其在得到何家英大師的真傳以後，在這方面有了更深的造詣。這些認識滲透在他的作品中，便成了一種獨到的繪畫表現。這幅作品中女子靜坐於藤椅之上、手持摺扇、眼眸靈動、若有所思……讓人不禁想起「有美一人，婉如清揚」的詞句。女子臉龐輪廓線的轉折起伏，眉、眼、鼻、唇的大小微變在畫家酣暢的驅筆著墨下更顯淡雅與生動。著裝勾線填色，衣紋線條清勁流暢，可謂渾樸中透聖潔、典雅中見淳美、精緻中有清新。而這如此的精雕細刻，被巧妙地分解在墨、色、線的組合中，竟然是那麼簡約生動、純樸自然，毫無造作的痕跡，是一種水到渠成的隨性而為。（宮冰川）

孫震生的人物作品精微典雅，俊逸靈秀，既反映了生活的本真，又充斥著曼妙的詩情雅韻。畫家經過不斷地探索實踐，對當代人物畫的認識早已跳脫了最初的階段，而走向更高的精神層面。他的作品在現代的技法形式之外，蘊涵了中國古典的詩意美，骨子裡滲透著文人式的審美理想，在本質上從未脫離中國畫的根本。同時，畫家又以多元化的視角審視和理解人物畫的形式和內涵，大膽借鑒、改造與融合，使之生成頗具時代特性的新範式。（劉麗芳）

↑ 妝　50 cm×50 cm　皮紙礦物色箔　2007年

↑瞬　50 cm×50 cm　皮紙礦物色箔　2007年

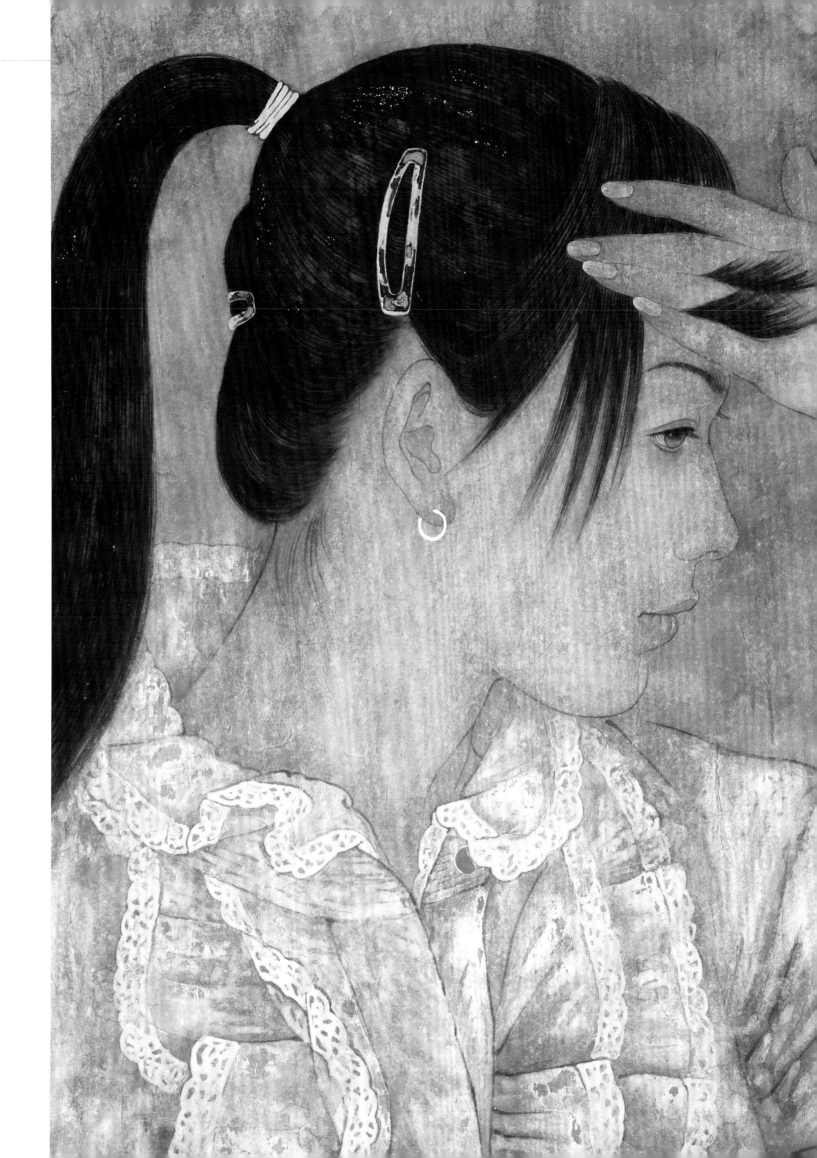

孫震生的作品承續傳統，在藝術形式、筆墨程式上追求自我，從而開創出了具有東方意蘊的繪畫風格。經過對傳統工筆技法長期的操練與領悟，他逐漸形成了自己獨有的審美特點和美學風格。作品中既有安靜的線條，又充滿濃鬱的當代生活氣息。他的筆觸乾淨而細膩，其畫面給人的感覺則平淡而幽微。畫中人物看似平凡，卻凝聚著永恆之美，尤其是不同的女性氣質，如《夏至》中俏麗的少女、《初晨》中安靜的女孩，都被他表現得獨到而傳神。這些作品中的女性是典雅、美麗、清純的，在安靜溫婉中富有青春活力。自然優美的姿態，清澈幽深的目光，可謂是「傳神寫照，正在阿堵中」。

（趙曙光）

← 初晨（素描稿）

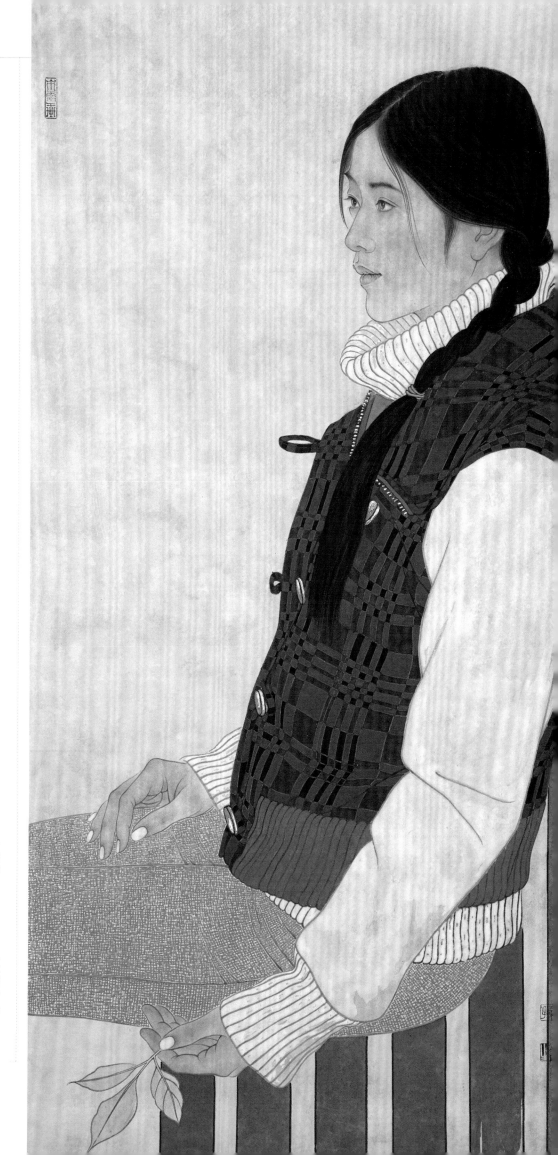

初晨　104 cm×45 cm　皮紙礦物色箔　2015年

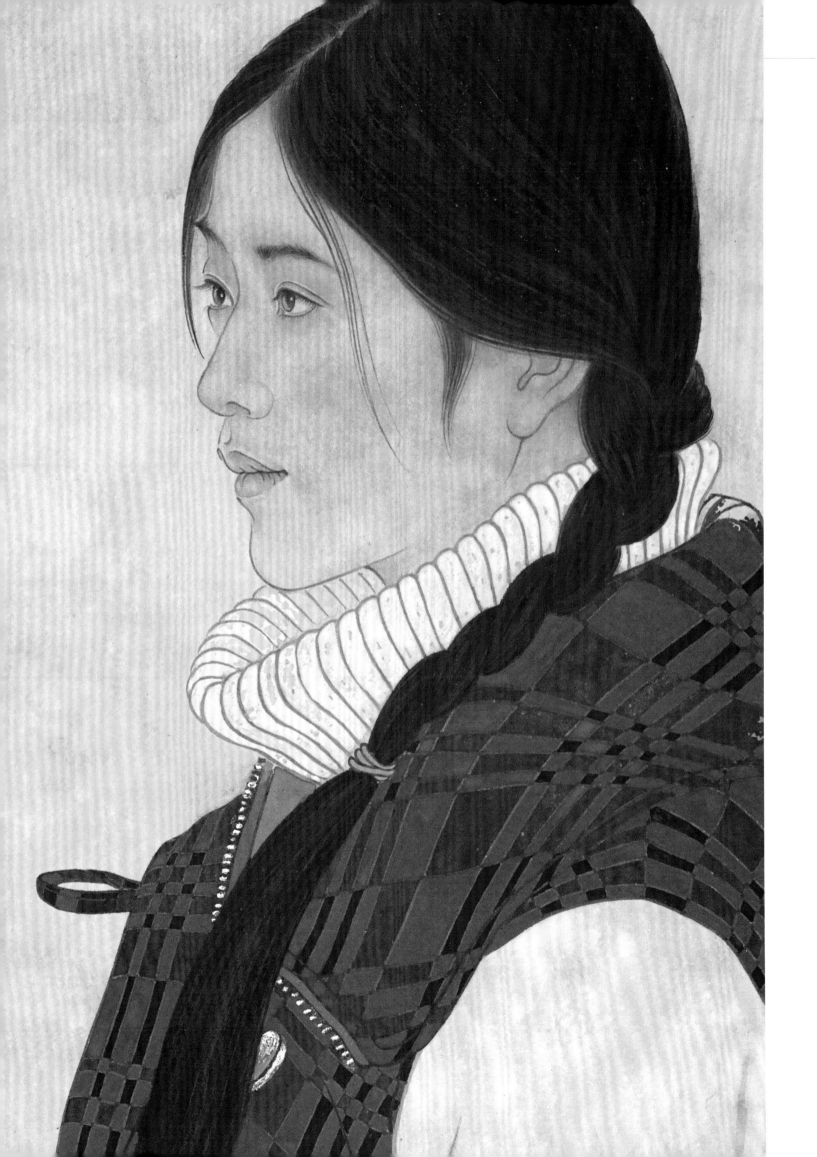

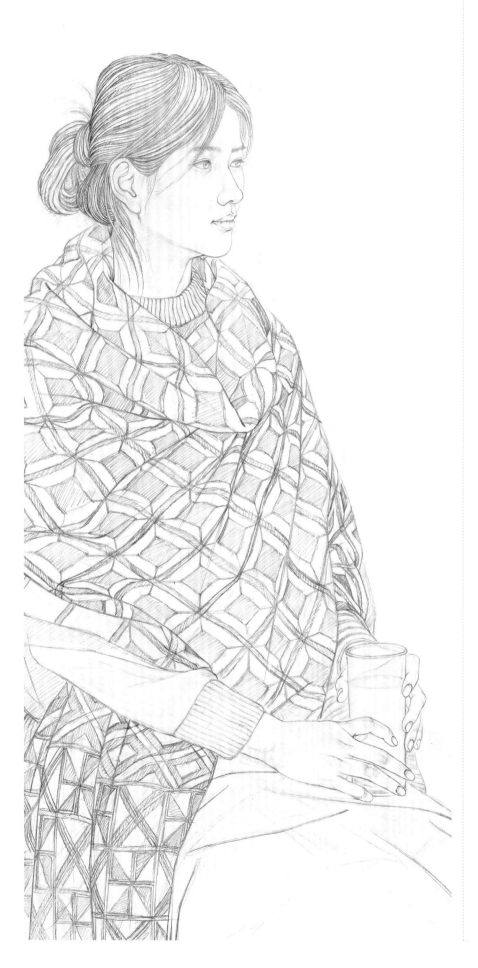

在色彩方面，傳統中國畫一直沿襲「隨類賦彩」的方法，很少研究現代光學和色彩學。孫震生敢於創新，在沿用傳統國畫顏料的同時，嘗試使用礦物質顏料和金銀箔等媒質，將固有色、光源色、環境色綜合運用，並加入感情色彩，巧妙取捨，營造出溫馨浪漫的畫面。畫家還巧妙吸收到敦煌色彩的氣質，以厚重而亮麗的色調來營造意境。他深愛敦煌壁畫，又能古法活用，在設色中講究塊面感，表現塊面中的豐富性、層次感。觀其畫境，遠觀整體感強，近看局部耐細讀，就像聆聽一曲悠揚婉轉的古典樂曲，畫面中流淌出令人咀嚼不盡的清幽古韻，柔和而輕曼。他如同一個高明的演奏家，不以音色的強烈、跌宕引發通感，而是依據主體藝術需要隨感賦情、隨類賦彩，畫面設色深入淺出，乾淨而不沉悶。（趙曙光）

← 午后（素描稿）

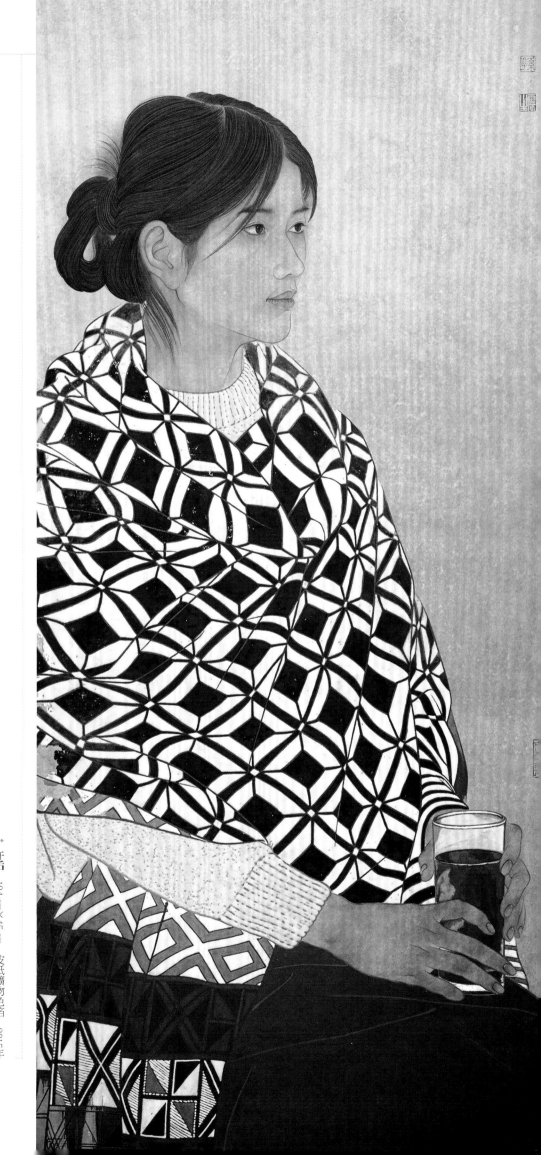

→ 午后　104 cm×45 cm　皮紙礦物色箔　2015年

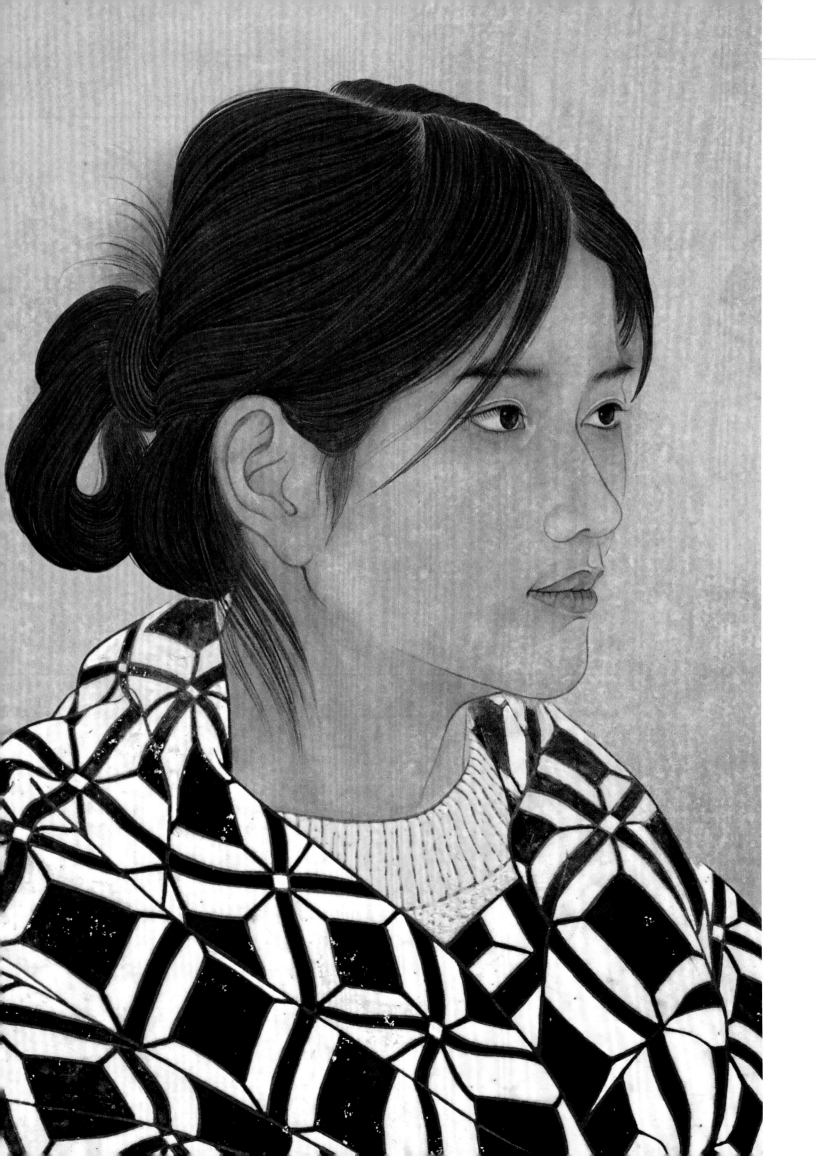

↑午后（局部）

近年來，孫震生從文人畫的意境表達，逐漸轉向了對生活、對現實的關注。他的作品呈現了當代文化語境下的人性自我意識覺醒，表達了一種我們時代所需的深刻人文關懷。生活中的種種感悟遠比筆墨趣味更能觸動他的靈魂，更容易誘發他的生命激情，為了表達這種感受，畫家把筆墨引入日常生活。他對女性之美的描繪，也開始圍繞著當下的生活狀態來進行。畫家傾心於對當代女性的觀察，以藝術家特有的敏銳眼光去發現、品味、思索，將現代女性形象、氣質與自己內心深處對傳統女性形象的美學認知加以融合。他筆下的女子純情、唯美、健康、充滿青春氣息，既不缺少時代風韻，又極具東方傳統女性的典雅與高貴。這種對於現實生活獨特的審美角度的確立，正基於他對質樸的人性美的深度體驗和情感意味的準確把握。（趙曙光）

←
午后（局部）

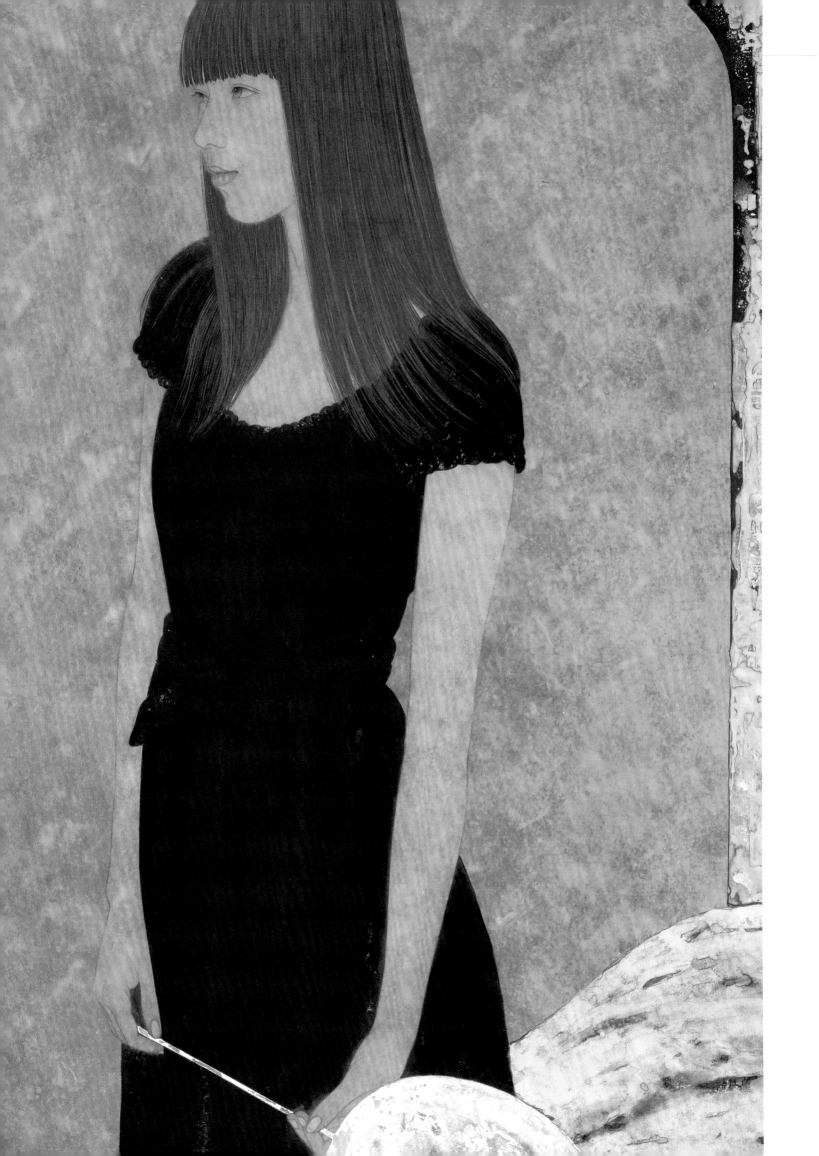

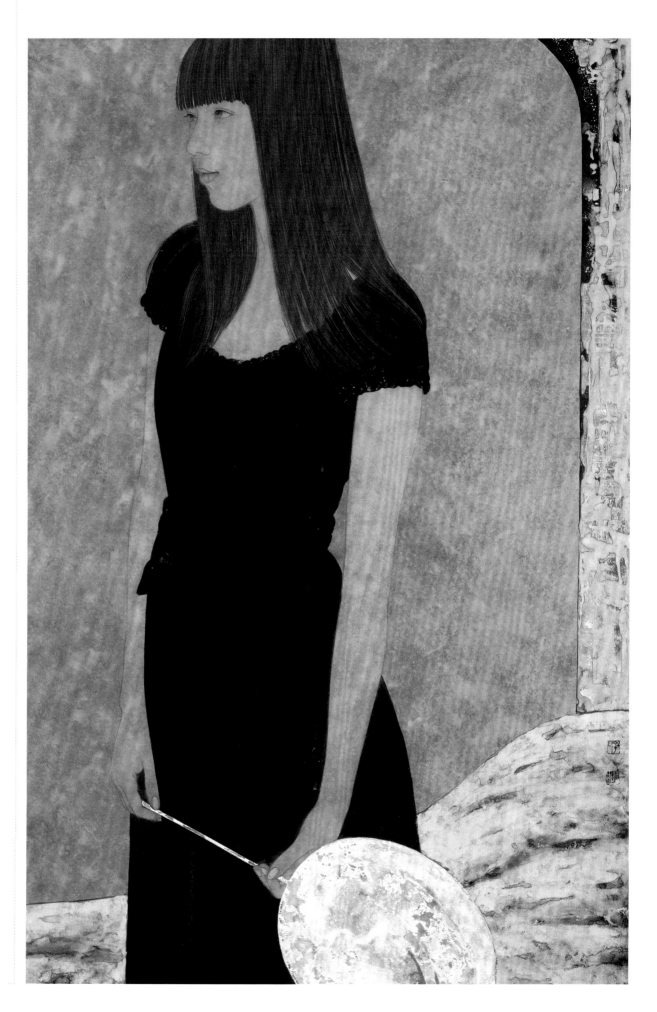

→ 瞑

90 cm×60 cm 皮紙礦物色箔 2007年

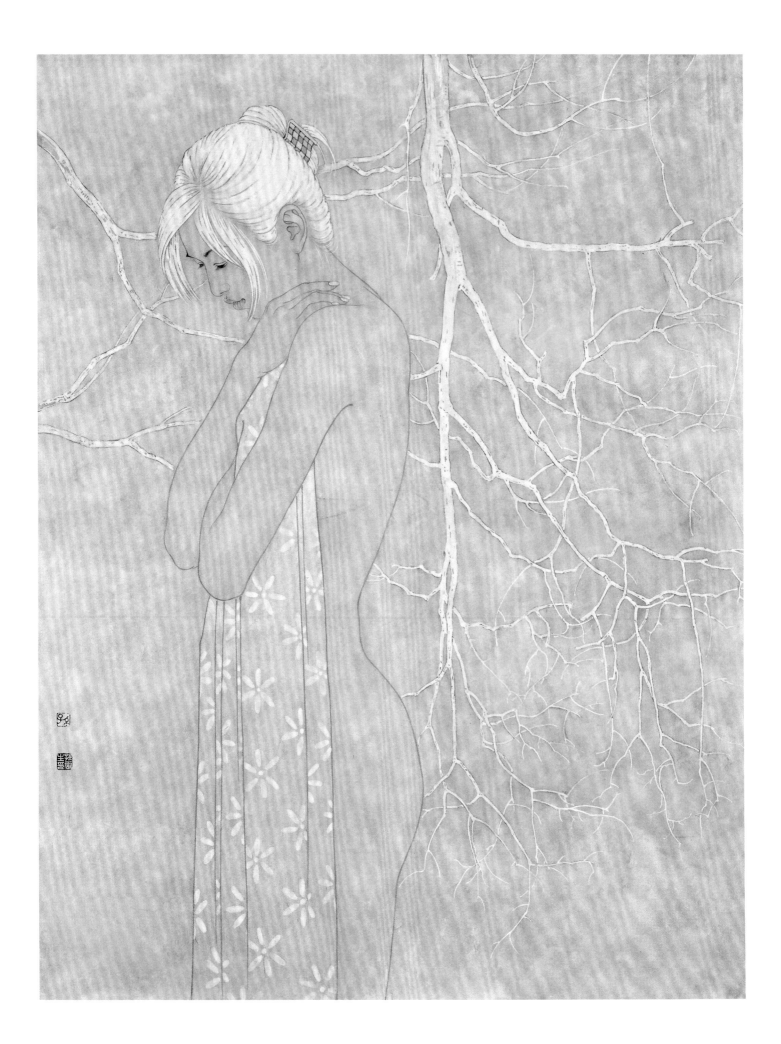

↑**白夜**（局部）

白夜 92 cm×72 cm 皮紙礦物色箔 2008年

　　觀孫震生淡彩人物畫，繾綣情思都躍然紙上。恍若在一個素雅的午後，品一壺清茶，只覺陌上花開，淑女緩緩歸矣。那一個個倩影，或是顧盼生姿，或是頷首低眉，他總能恰如其分地抓住她們的神韻。一顰一笑，舉手投足間盡顯女子的嫵媚與優雅，卻又不失清純本色。一場荼蘼花事了，是那一躺著的女子掉落一地的美麗與哀傷；黃衣少女輕撫蘭花，是如幽蘭般清新恬靜的雅緻。這一切，無不氤氳著女性的曼妙之美。（張婷婷）

→ 花浴　90 cm×60 cm　皮紙礦物色箔　2007年

← 花事　120 cm×90 cm　皮紙礦物色箔　2007年

子衿　90 cm×60 cm　皮紙礦物色箔　2017年

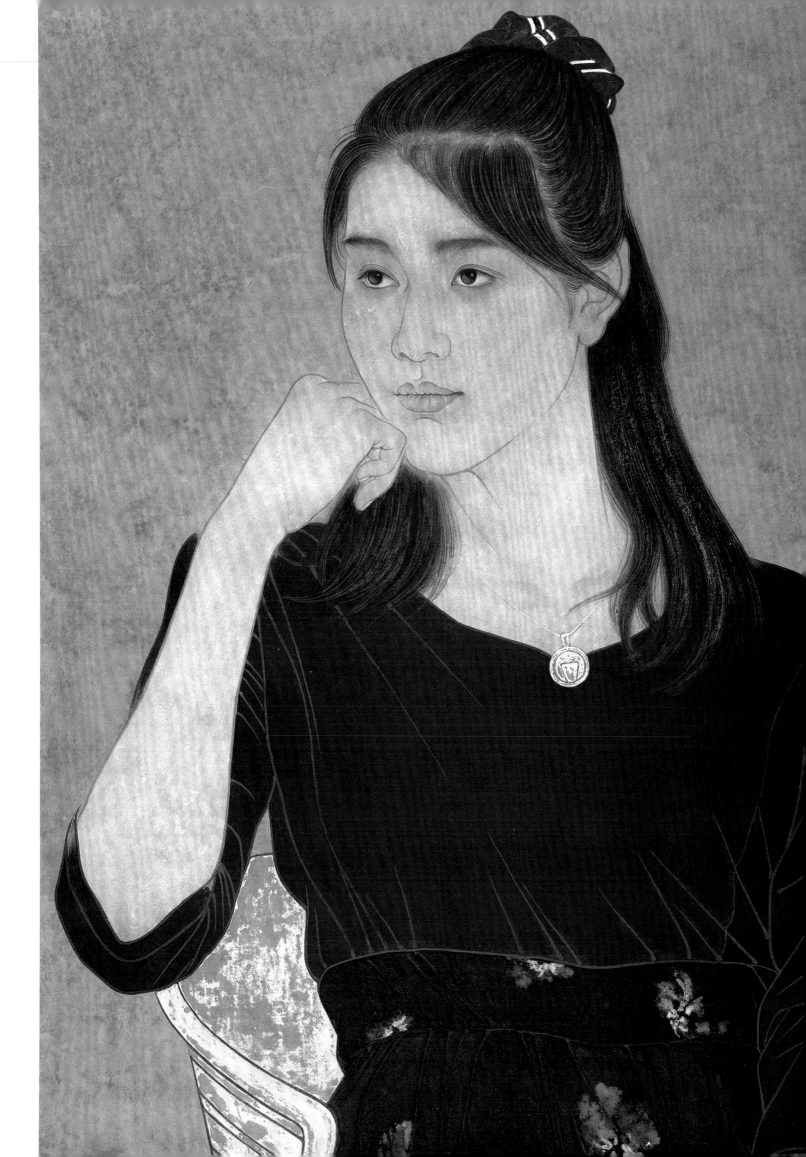

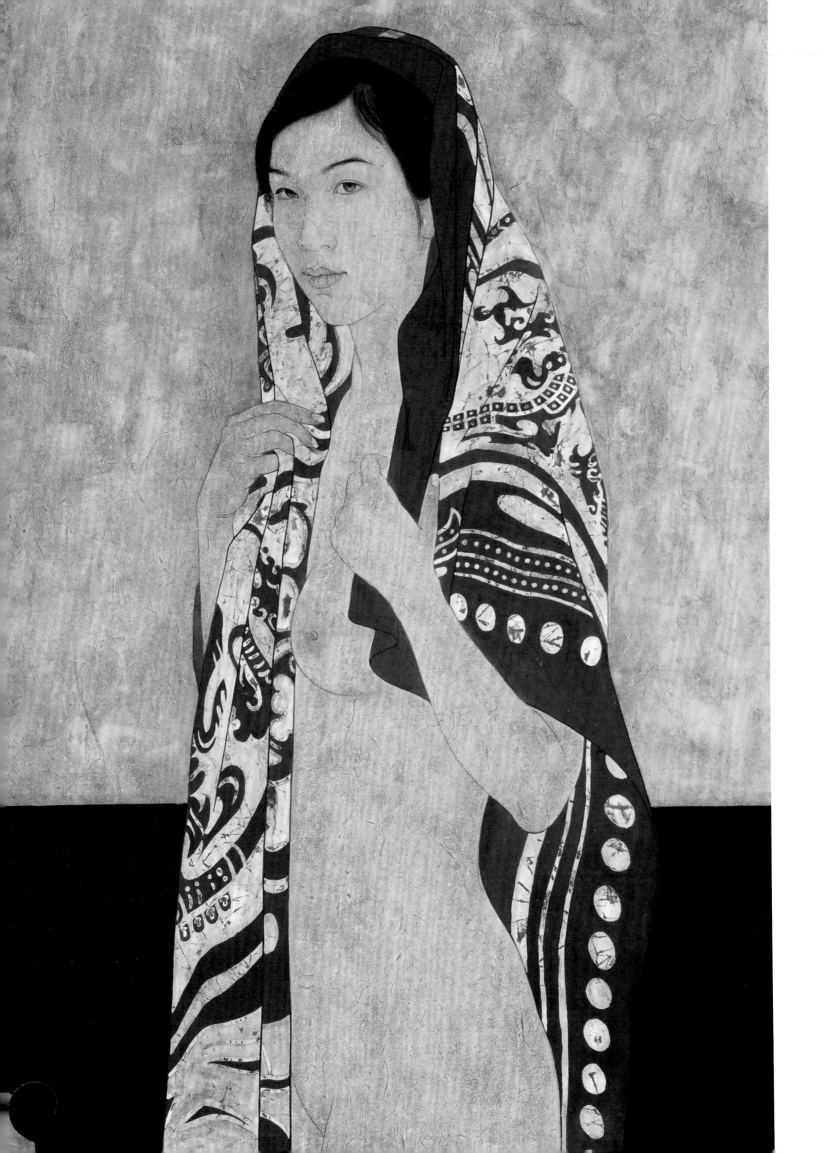

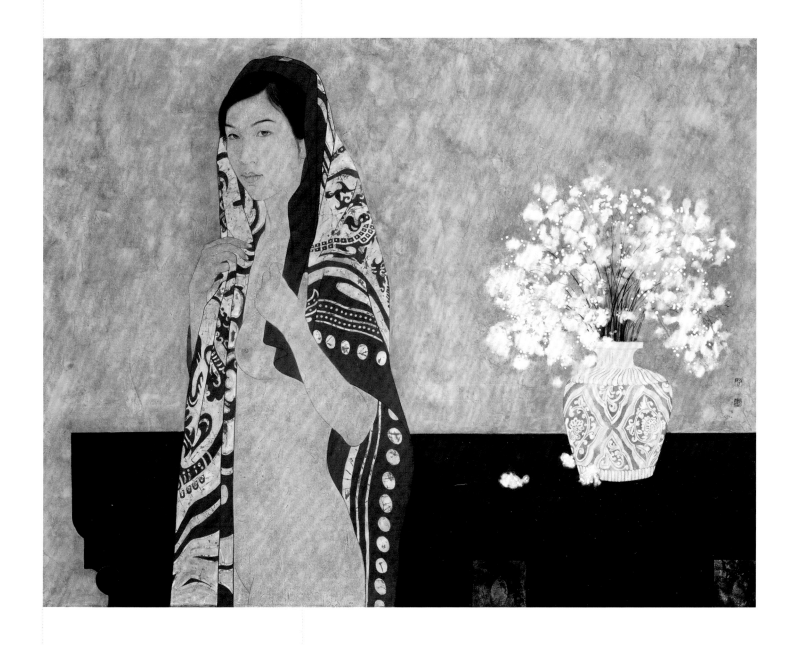

↑ **走過清夏** 120 cm×90 cm 皮紙礦物色箔 2007年

　　清代沈宗騫所說：「畫法門類至多，而傳神寫照由來最古，蓋以能傳古聖先賢之神垂諸後世也。」對於人物的傳神寫照，孫震生用「盡其精微」的手段來展現。這得益於他對生活的細微觀察，主要呈現在兩個方面：一方面是對描繪對象的形體結構、外形特徵、衣著紋樣變化等做細緻入微的觀察分析；另一方面是對人物精神的體悟與把握。細膩生動的人物內心描寫，源自對現實生活的細心觀察和體驗。由於人物本身就聚集著各自的社會屬性，每個人都有不同的生理特徵、個性特徵和精神活動，對人的主體精神的把握和具體個性特徵的描繪就成為工筆人物畫生存的意義所在。反映在他的作品中，不但對生活情景描繪得淋漓盡致，更對人物的音容笑貌刻畫得栩栩如生、個性突出。欣賞他的畫作，自然能夠感受到那敏銳的感覺，以及對自然、生命的外在觀察和內在理解。（趙曙光）

後 記

　　去歲八月，震生開始在朋友圈發布自己的海螺收藏，替代了以往的工筆美女。如此一年，估計掉粉無數。這給畫冊的出版前景蓋上陰影，我趕緊催促編輯加快進度，盼早日上市，或能止損。

　　但事與願違，精益求精的編者遭遇精益求精的作者，化學效應只能是亙古洪荒。逝水流年，我們迎來了震生亮相全國美展的新作，他也等到我們把畫冊裡的技法解析和作品呈現，盤得溫潤透亮。

　　震生的人與畫都帶著一股正大氣象，不溫不火，健康陽光。多年來，他不定時地前往西藏和新疆採風，風雨不改。他用幾個系列的創作營造了天界之境，天界之境又回饋給他從不枯竭的靈感，把他的作品過濾掉世俗的欲望和戾氣，只閃爍著信仰的靜美。上個月，他東渡扶桑，去探索工筆畫新的面貌。他始終在追求造化之美、人性之美和繪畫之美，一路歲月行過，步履堅定沉著。

　　震生告訴我，海螺總是帶有一種出人意料的美。螺的收藏雖然小眾，但藝術家對個性美的尋找，對擴大審美視界的努力，永遠不乏共鳴。

　　我顯然多慮了。神而明之，存乎其人，自有人群中無數雙發現美的雙眸，等待著確認眼神。

<div style="text-align: right">

陳川

2019年9月

</div>